從細節中領略侘寂之美

表情、頭部與四肢

佛像雕刻 指南

的木雕技藝之書

佛師 關 侊雲

紺野侊慶 監修

融合日本獨特的歷史與文化 ——佛像雕刻正視這門技藝，體驗獨特樂趣

　　日本現存的木雕佛像技藝，是耗時千百年淬鍊而成的日本獨特文化，這種師徒傳承、橫跨數個世紀的努力與技術，是無可替代的歷史遺產。在豐潤木香的環伺下，仔細審視、雕塑光是撫觸就令人滿心溫暖的百年樹材。

　　佛像成為崇拜對象已歷時千年之久，發展過程與日本人的喜怒哀樂息息相關。我想，親手雕塑這些承接各種思緒的佛像，不僅是耗費時間的物理性作業，也不單只是技術優劣的問題，而是將自己人生的一部分鑲嵌其中的行為。修行期間，齋藤侊琳老師總是傾注熱情，真摯面對作品的態度令我印象深刻。這段時光學到了追求藝術真髓的嚴肅，至今仍對我影響甚遠。

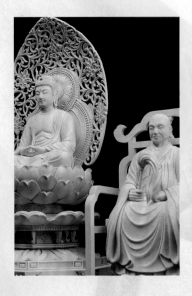 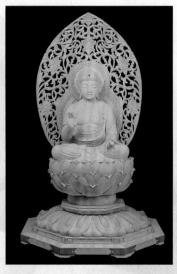 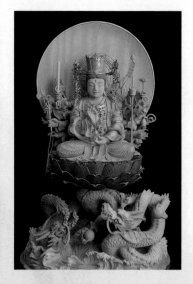

佛像雕刻技法歷經千年卻幾乎沒有進步，這其實證明了前人的偉大，也意謂我們能夠透過雕刻佛像與前人心意相通。雕刻的過程有如與前人對話，讓人感受到留存至現代的佛像並非遙不可及的藝術作品，拉近了彼此的距離。

雕刻佛像的一大魅力，就是大幅拓展了欣賞前人傑作的樂趣。從此不再只流於鑑賞者，而能以製作者的視角，仔細審視不同角度與四肢細節，自然培養出評斷佛像的眼光，並運用在後續的作品上。

在尚未熟悉前，佛像製作或許是門苦工，但是實際完成作品的喜悅卻是無窮，沒有任何事物足以替代。只要全神貫注地用心雕刻，任誰都能雕塑出獨具風格的作品。

佛像雕刻可以是項興趣嗜好，無論男女老少都能隨時開展玩味。請各位務必親自體會佛像雕刻的深奧世界。

佛師　關　侊雲（侊心會 佛像雕刻、木雕刻教室代表）

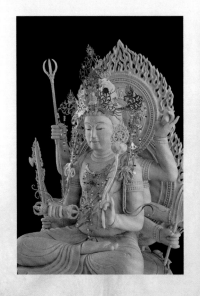
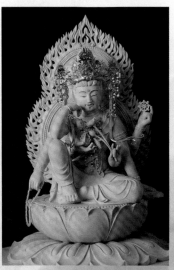
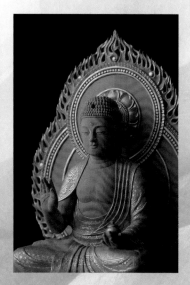

從細節中領略侘寂之美　佛像雕刻指南
表情、頭部與四肢的木雕技藝之書 目次

第3章 雕刻頭部

第4章 雕刻手部

第5章　雕刻足部

第 1 章

[基礎篇]
製作前的注意事項
～道具與木料的選購法和基本使用法、佛像各處尺寸比例～

想要雕出優秀的佛像，就必須做好：①選用順手的雕刻刀與優質木料，②熟悉正確的雕刻刀握法與用法，③維持雕刻刀順手度的磨刀石用法、磨刀法。實際製作時，也要確實掌握佛像各部位尺寸與比例。

1. 備齊必要的雕刻刀
2. 備齊其他工具
3. 正確握刀法
4. 正確研磨雕刻刀
5. 認識常用木料種類與特徵
6. 認識佛像尺寸比例

1 備齊必要的雕刻刀

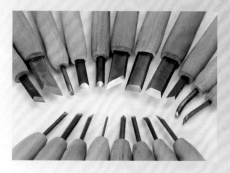

　建議備齊一定程度的雕刻刀，才能依照雕刻部位與欲雕塑的造型，選擇適當的刀具。雖然沒必要一口氣買齊所有雕刻刀，但是仍建議先認識各種刀具的特徵，再視情況慢慢補齊。

訣竅 1　必備的基本雕刻刀

1 斜口刀

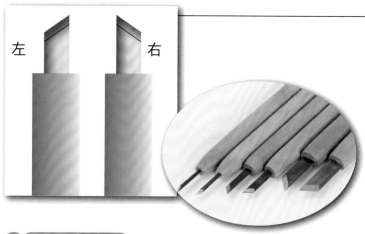

左　右

　雕刻時最常用的刀具，刀刃具有斜角。如左圖所示有右斜與左斜兩種，雕刻時會依雕刻位置與方向將刀刃往前推動（推雕）或往自己的方向拉動（拉雕），所以應備齊兩種以應付不同需求。這裡建議如照片備妥3mm（1分）、6mm（2分）、12mm（4分）這三種。

2 平刀

　刀刃平坦的雕刻刀，主要用來打造平面或光滑面。建議如照片般準備3mm（1分）、12mm（4分）這兩種。

3 淺圓口刀

刀刃有淺弧度，主要用來調整凹凸狀態。

建議如照片準備3mm（1分）、4.5mm（1分5厘）、7.5mm（2分5厘）這三種。

依弧度深淺，分成極淺圓口、中淺圓口、淺圓口等不同種類。

4 深圓口刀

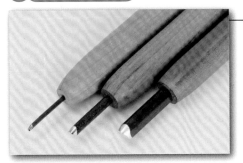

弧度比淺圓口刀更大，主要用來刻出溝線等。建議如照片般準備1.5mm（5厘）、3mm（1分）、6mm（2分）。

依弧度深淺分成深圓口、中深圓口等不同種類。

5 圓口勾刀

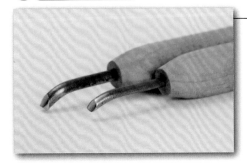

刀身有弧度的雕刻刀，主要用在削刻深處或想刻出深溝，建議如照片般準備淺圓口與深圓口3mm（1分）各1支。

6 勾線刀

刀身有弧度的雕刻刀，主要用來雕塑細部。

建議準備左、右3mm（1分）各1支。

2 備齊其他工具

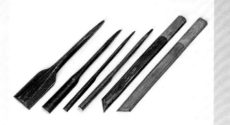

　　雕塑佛像時，從鑿出概略形狀到進一步細刻的各個階段，都必須測量、確認正確的尺寸，所以要備齊相應的工具才能夠順利進行。

訣竅 2 盡量在專賣店選購順手的工具

　　雕刻工具中有不少都可以在五金行輕易購得，但是專門性較高的工具，請盡量在專賣店挑選順手的類型。

1 打鑿

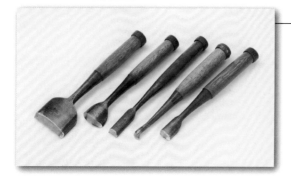

要從木料鑿落多餘部分時使用。依欲鑿落的範圍選擇尺寸相當的鑿子後，垂直抵在要鑿落的部分，用木槌或鐵鎚敲打鑿子的底面慢慢鑿落。

2 槌子

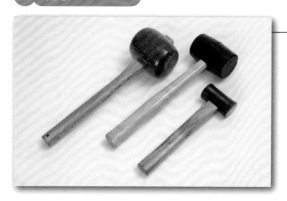

用來敲打打鑿底面，以鑿落多餘部分時所用，有金屬錘、木槌、橡膠槌、塑膠槌等多種材質，請依敲打面的材質選用。

3 修鑿

鑿出概略形狀或是將表面修整平順時所用，建議如照片所示準備平刀與圓口刀兩種，視情況選用相應的類型。

4 作業台

作業時墊在下方可避免傷及桌子，建議選擇檜木等較軟的材質。

5 止滑墊

鋪在作業台下面可防止打滑，刻起來比較穩定，有助於預防受傷與意外。

6 鋸子

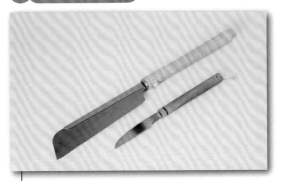

分切木材時使用。請選擇鋸齒較細密、刀刃較薄的類型，並如照片所示準備一大一小，在處理細部時會比較方便。

7 曲尺、直尺

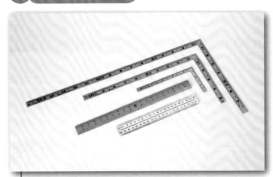

測量佛像尺寸等的時候會派上用場。日本佛像的雕刻多半使用尺貫法，所以建議選擇使用相同單位的曲尺，也建議先記熟尺貫法與國際單位制的尺寸換算（請參照P.24的尺寸換算表）。

8 小鉋

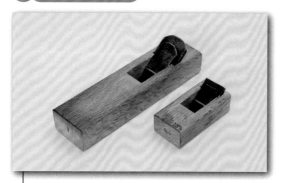

將細部磨整光滑所用，除了加工佛像外，還可將雕刻刀握柄修得更好握。

9 外卡規

製作過程中要夾著佛像以確認尺寸。也可以用卡尺代替。

10 劃線台

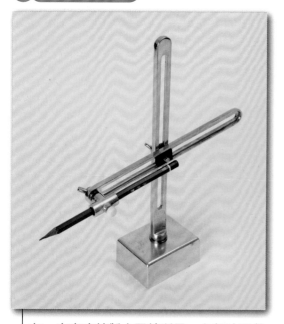

在一定高度繪製水平線所用。在無法平放的木料上畫線，或是製作過程中為佛像畫線時都可派上用場。鉛筆請選用筆芯不會太硬的類型。

11 刀刃保護油

雕刻刀用完後保養用，專賣店或量販店等都買得到。

12 電動雕刻刀研磨機、砥石（磨刀石）

日常用來保養雕刻刀，以維持適度銳利的工具。不夠銳利的雕刻刀容易造成受傷，所以應勤加以砥石磨刀，並建議如照片所示，準備不同目數、且可應付不同刀形的砥石。環境條件許可時，不妨選購電動研磨機，詳細磨刀法請參照P.18。

電動雕刻刀研磨機

鑽石砥石（刀刃背面用）
#800（目數800）

中砥（刀刃正面用）　#1000（目數1000）

加工砥　#4000（目數4000）

[圓口刀專用砥石]

溝槽形狀符合圓口刀弧度的砥石。上述三種砥石也能夠磨圓口刀，但是新手建議選擇具弧度的專用砥石，所以請依自己的熟練程度與需求選用吧。

圓口刀專用中砥　#1000（目數1000）

圓口刀專用加工砥　#4000（目數4000）

3 正確握刀法

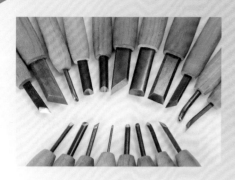

學會雕刻刀的正確握法與用法，不僅能夠提升雕塑效率，還有助於預防受傷。所以請依雕塑部位與內容搭配適當的握法與用法吧。

訣竅 3 雕刻刀有三種握法

1 握筆法

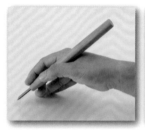
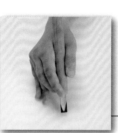

最常見的握法，適合細部作業時。

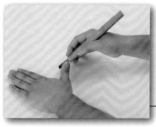

削切細部時，用左手的大拇指按住會更理想。

2 用力時的握法1

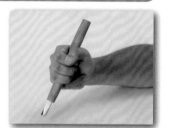
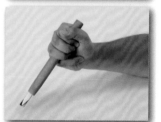
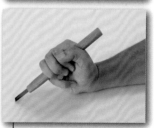

用力雕塑時的握法，小指以外的4指都確實握住刀柄。

3 用力時的握法2

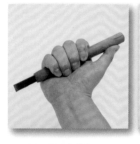
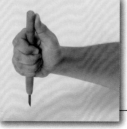

同樣是用力時的握法，伸出大拇指固定在刀柄上方，其他4指則確實握住刀柄。

訣竅 4　右手無名指與小指按在木料上，左手大拇指按在刀刃上

使用雕刻刀時並不是只用慣用手而已。以慣用手右手來說，除了右手無名指與小指要抵在木料上，左手大拇指也要抵在刀刃上。這時右手握著的刀柄要壓低，確實抵在虎口上，雕刻時用抵在刀刃根部的左手推動即可，但是要留意別將任何手指擺在刀刃前方。

1 平刀　筆直雕塑時

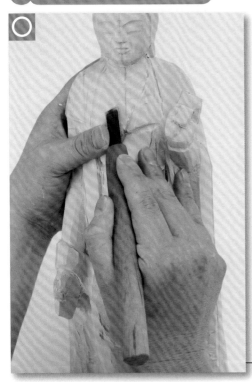

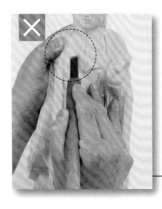

左手大拇指不僅沒有抵在雕刻刀上，還擺在刀刃前方。

雕刻刀的刀柄確實壓在右手虎口上，左手大拇指則抵在刀刃根部。

2 平刀　斜向雕塑時

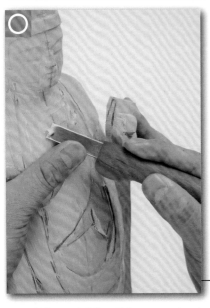

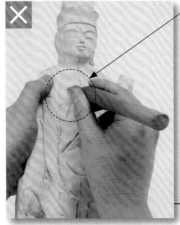

左手大拇指要貼在刀刃上。

左手大拇指不僅沒有抵在雕刻刀上，雕刻刀的刀柄也懸空，沒有壓在右手虎口上。

右手握法與筆直雕塑時相同，左手大拇指要抵在刀刃側邊。

③ 斜口刀

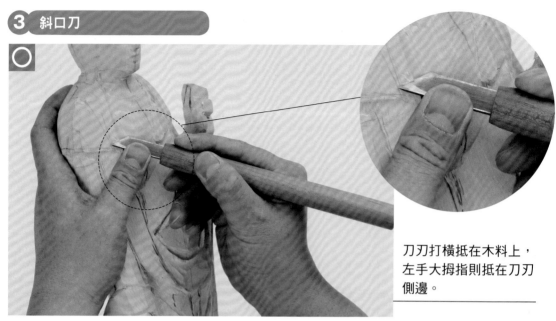

刀刃打橫抵在木料上，左手大拇指則抵在刀刃側邊。

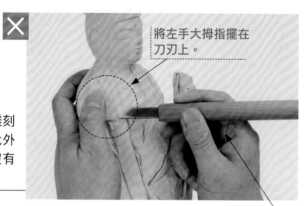

將左手大拇指擺在刀刃上。

左手的大拇指不僅遠離雕刻刀，還擺在刀刃前方。此外雕刻刀的刀柄也懸空，沒有壓在右手虎口上。

刀柄要抵著右手虎口。

④ 用力時的握法1

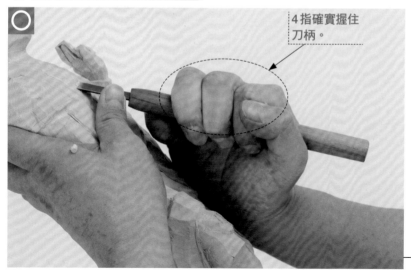

4指確實握住刀柄。

小指以外的4指都確實握住刀柄，左手大拇指則抵在刀刃上。

5 **用力時的握法2**

右手施力的話會雕得太過頭，所以請用
抵在刀刃根部的左手大拇指施力，才能
夠適度控制力道。

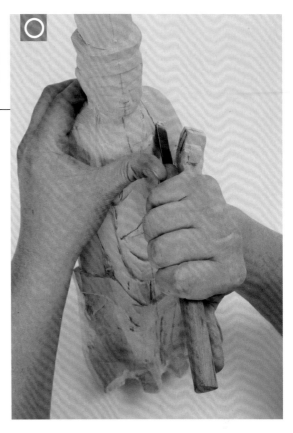

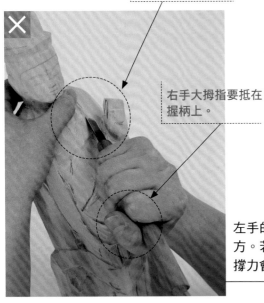

左手大拇指要抵在
刀刃上。

右手大拇指要抵在
握柄上。

左手的大拇指不僅遠離雕刻刀，還擺在刀刃前
方。若右手大拇指也一起握住刀柄，刀柄的支
撐力會不足。

6 **雕刻刀用完後**

用過的雕刻刀要塗上刀刃保護油，以
預防生鏽。

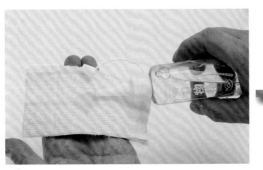

1 用軟布沾上適量的保護油。

2 由下而上塗抹。反方向塗抹容易受傷，要
特別小心。

正確研磨雕刻刀

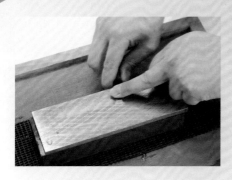

平日勤加保養、研磨雕刻刀，雕刻起來會更順手好用。使用鈍掉的雕刻刀容易受傷，所以日常就要多留意刀刃的狀態。

訣竅 5 學習正確磨刀法

1 從刀刃背面開始整頓形狀

雕刻刀的基本磨刀原則，是先磨背面再磨正面。刀刃背面磨損至如左下圖所示時，就會不好切割，這時請用鑽石砥石加以研磨。首先用少許的水稍微淋溼砥石後即可開始研磨，研磨時右手要確實握住刀柄，左手則要按住刀刃，並維持一定的研磨角度，上下緩慢磨動。刀刃背面變平後，就改用加工砥做更細緻的研磨。

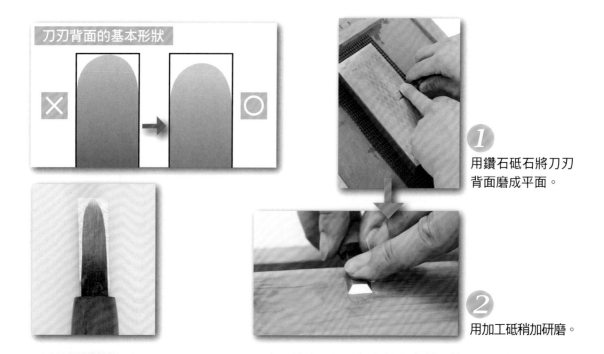

刀刃背面的基本形狀

× 　→　○

① 用鑽石砥石將刀刃背面磨成平面。

② 用加工砥稍加研磨。

2 依目的替換適當的砥石，研磨刀刃正面

先從目數較粗的中砥研磨刀刃正面後，再用較細的加工砥進一步修飾。

① 在中砥表面灑點水淋溼，能夠避免砥石目紋堵塞。

② 研磨時左手抵住刀刃，維持一定的研磨角度磨動。

③ 將砥石換成加工砥後，表面稍微抹點水。

④ 進行精細的研磨。

研磨完成

3 其他砥石與研磨機的使用方法

研磨圓口刀時，選擇形狀符合刀刃弧度的專用砥石，會比平坦砥石更加好用。此外也可以選擇電動研磨機。

1 圓口刀專用砥石的用法

砥石有數道不同尺寸的溝槽，依雕刻刀弧度選用後研磨。接著再以加工砥輕輕研磨即可完成。

2 研磨機的用法

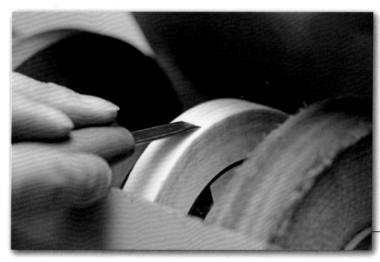

只要用極輕的力道，以刀刃輕觸研磨機，不要施力抵抗迴轉力道即可研磨。刀刃用力按在研磨機時會發熱、加快損耗，必須特別留意。

5 認識常用木料種類與特徵

一般佛像雕刻多半使用檜木，但是實際選擇會依作品與尺寸而異，所以一起來認識檜木等常用木料的特徵，並依目標選用吧。

訣竅 6 認識木料特徵，依作品選用

1 檜木

此款木料的木紋細緻，雕刻後很適合貼金箔或是上色。剛雕完時木料的色彩偏白，但會隨著歲月逐漸產生出光澤，幾年後便會呈現糖色。

2 紅松

特徵是偏紅的木紋，打造出的作品會帶有紅色調。雖然紅松尺寸不大，但是木紋如檜木般細緻，能夠雕塑出優美的小型作品。

3 樟木

木紋較檜木粗，材質也更為堅硬，雖然雕塑起來較費時，但是成品堅固不易損傷。樟木尺寸巨大，很適合製作等身大的作品。

4 椴木

比檜木硬一些，但是很好雕塑，對新手來說也相當好掌握。特徵是能夠輕易分辨木理方向，且成品色彩會比檜木更白一些。

分切木材時，木紋盡量垂直呈現

開始雕塑前，必須依需要的材料尺寸切割大型木料。即使出自同樹種，木材仍各具特色，獨一無二，所以分切前必須仔細確認整體的狀態。分切時的基本原則，就是如左圖般讓木紋縱向垂直呈現。

如右圖般切割的話，成品在視覺上會受到木紋影響，看起來彎彎曲曲的，必須特別留意。

檜木（示意圖）

椴木（示意圖）

樟木（示意圖）

訣竅 8　優質木料的選購法

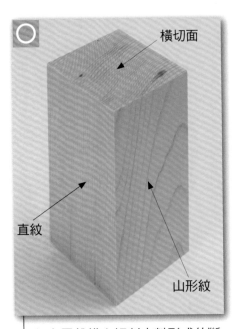

横切面

直紋

山形紋

紋路上有節點。

木紋分泌出樹脂。

如左圖般橫向切割木料形成的斷面稱為「橫切面」，與年輪互相垂直的木紋稱為「直紋」，水平方向的木紋稱為「山形紋」。

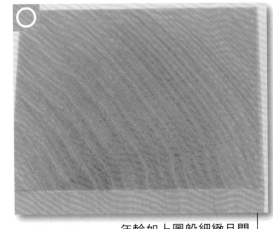

年輪間距不一致，看起來散亂。

年輪有裂痕。

年輪如上圖般細緻且間距一致，就是適合雕塑的優良木料。所以挑選時請仔細觀察橫切面，挑選年輪細密精緻的類型吧。

6 ▶ 認識佛像尺寸比例

決定佛像尺寸（高度）時，以立像來說，會將額頂至腳底分成10等分，以1/10為單位確認各部位。坐像則會將額頂至臀部底面分成5等分，以1/5為單位確認各部位。

訣竅 9 認識佛像基本的各部位尺寸比例

部 位		尺寸
立像	額頂～腳底	10
座像	額頂～臀部底面	5
立像、座像共通	額頂～下唇	1
	下眼瞼～下唇	0.5
	鼻下的位置落在下眼瞼~下唇的中間點	0.25
	頭寬（耳朵～耳朵）	1.5
	頭深（鼻尖～後腦杓）	1.5
	胸寬	2
	腹部與臀部的寬度	2
	手掌長度（張開手時的長度）	1
	手掌寬度	0.5
	足部長度	1.5
	足部寬度	0.5
	耳朵長度	1

佛像的尺寸（高度）與各部位尺寸，都如左表所示訂有基準。

尺寸比例失誤時，成品的比例就會不對勁，因此製作時必須反覆確認。

〈尺寸換算表〉

日本佛像製作時，會使用尺貫法表示尺寸。

這裡不妨先記下常見單位，以及換算成國際單位制的概略數值。

- 1丈（＝10尺）　約3.03m
- 1尺（＝10寸）　約30.3cm
- 1寸（＝10分）　約3.03cm
- 1分（＝10厘）　約3.03mm

阿彌陀如來立像（正面）

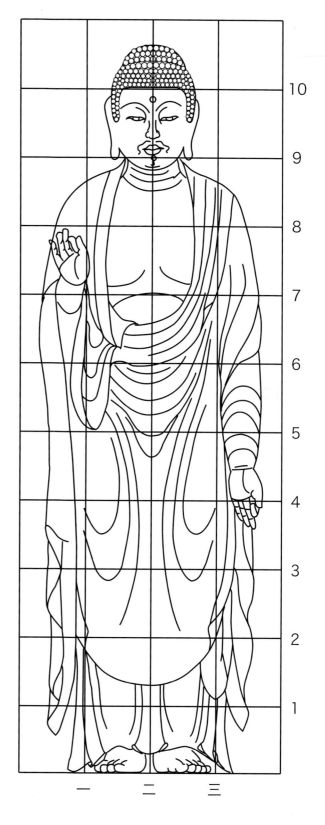

阿彌陀如來立像（側面）

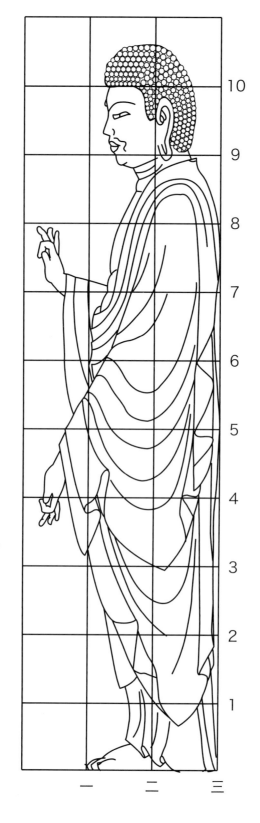

10

9

8

7

6

5

4

3

2

1

一　　二　　三

聖觀音菩薩立像（正面）

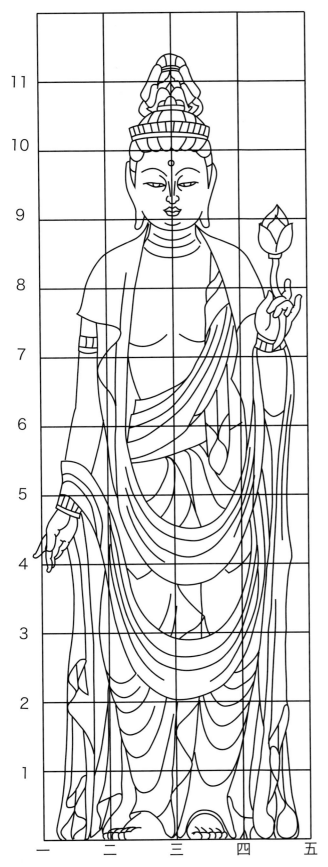

聖觀音菩薩立像（側面）

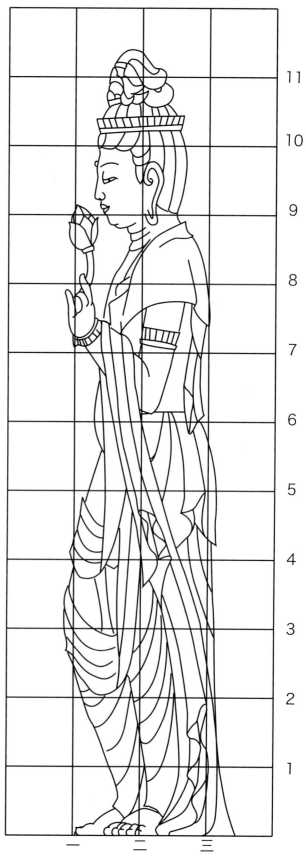

11
10
9
8
7
6
5
4
3
2
1

一　　二　　三

第 2 章
雕塑佛像的表情

雕塑佛像時，表情格外重要。

這裡要介紹臉部基本雕法，以及雕塑各部位時的訣竅。

1. 臉部基本雕塑法
2. 佛面各部位的雕法

1 臉部基本雕塑法

訣竅 10 認識基本的臉部雕塑法

關鍵 1 畫出縱橫基準線

 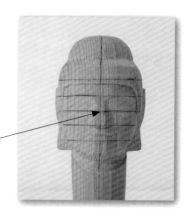

用劃線台或曲尺
畫出基準線。

關鍵 2 針對頭部與臉部的界線（髮際線），
刻出高低差

 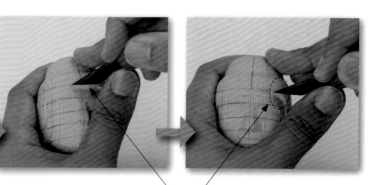

一開始就用斜口刀一次到位的話，後面就
沒辦法修正了。所以請先以圓口刀沿著線
條刻出溝槽。

接著以斜口刀慢慢刻出
溝槽的高低差。

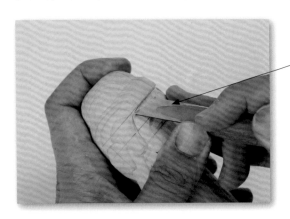

仔細雕塑出形狀。

Check!

力道拿捏非常重要。
太過用力時木料可能會裂開，必須
特別留意。

關鍵
3　從中心刻出左右對稱的鼻梁

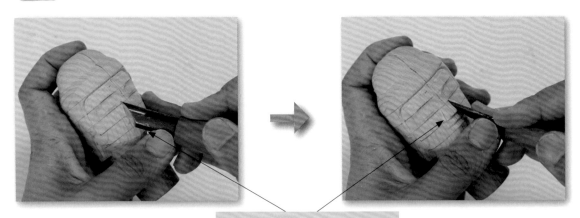

依臉部中心線決定鼻梁寬度，
並要留意左右對稱。

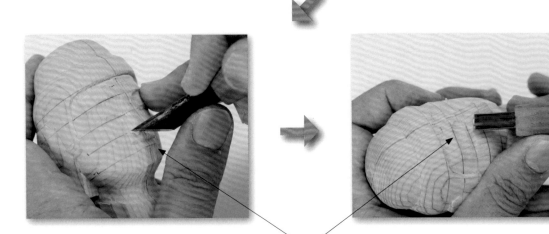

拉高鼻翼的角度。

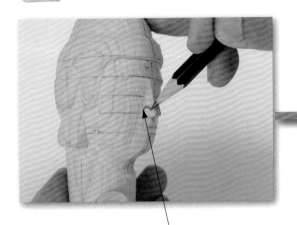

畫出鼻翼形狀

翻轉淺圓口刀，善加運用圓口刀的弧度。

用深圓口刀整頓鼻翼形狀。

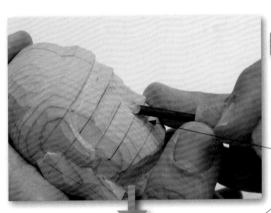

雕出鼻翼、鼻下與臉頰形狀的基礎。

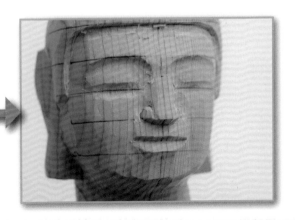

2 佛面各部位的雕法

2-1 **眉、眼、嘴是表現各種表情的重點**

2－1－1. 雕塑額頭、眉毛與眼睛

佛像額頭、眉毛與眼睛的雕法～本書僅為列舉～

1 基本表情

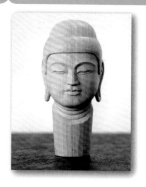 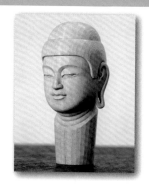 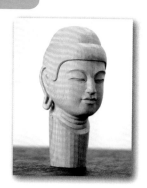

2 嚴肅表情（眉尾與眼尾上揚）

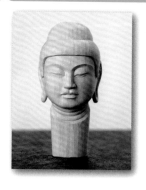 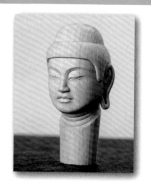 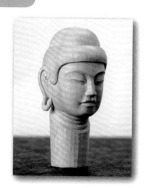

3 溫和表情（眉尾與眼尾下垂）

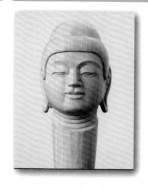 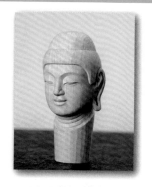 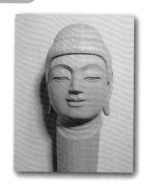

關鍵
1　雕刻方向與木理相反時，要調整削的方向

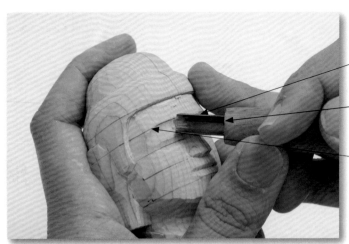

眉毛的起點。

極深圓口刀
（這裡使用的是2分）。

按照基準線
整頓形狀。

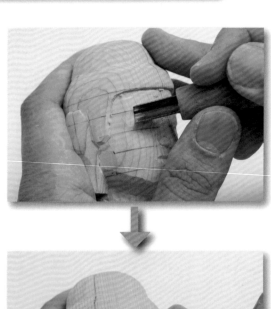

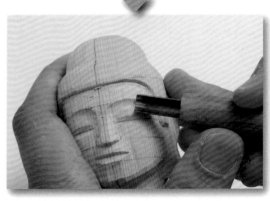

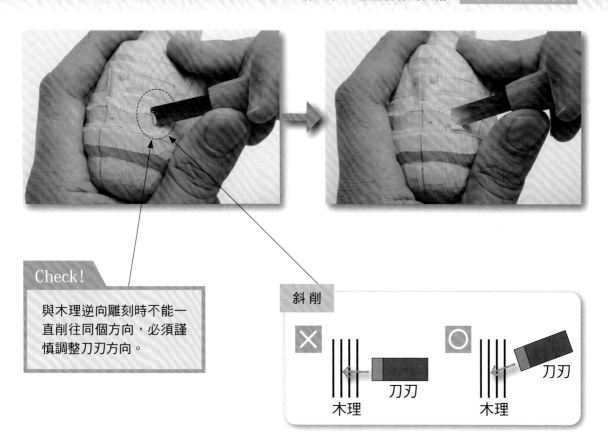

Check!

與木理逆向雕刻時不能一直削往同個方向，必須謹慎調整刀刃方向。

斜削

✕　刀刃　木理

◯　刀刃　木理

關鍵 2　決定好髮際線的形狀

髮際線：臉部形象會隨著弧線角度而異。

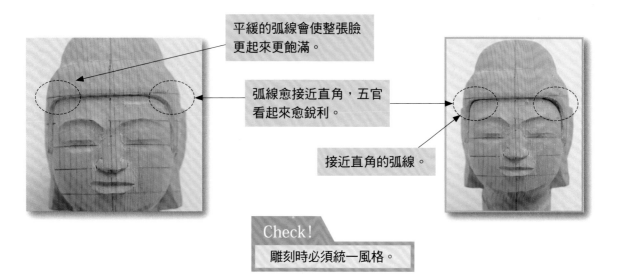

平緩的弧線會使整張臉更起來更飽滿。

弧線愈接近直角，五官看起來愈銳利。

接近直角的弧線。

Check!

雕刻時必須統一風格。

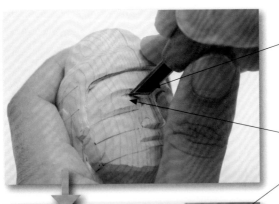

先畫出表現眼球圓潤感的線條。

用斜口刀沿著線條切割。

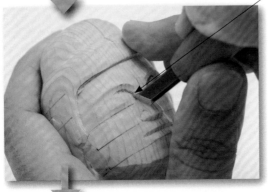

Check!

畫線時要留意眼睛與眼皮間的距離感、眉毛粗細等。

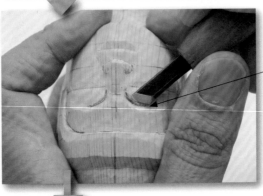

沿著線條打造眼球凹凸感。

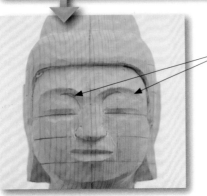

帶有眼球的圓潤感。

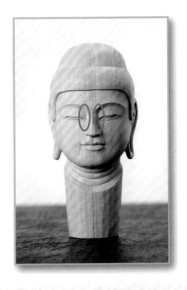

訣竅 12　表情要溫柔還是嚴肅？

關鍵 1　雕塑溫柔表情

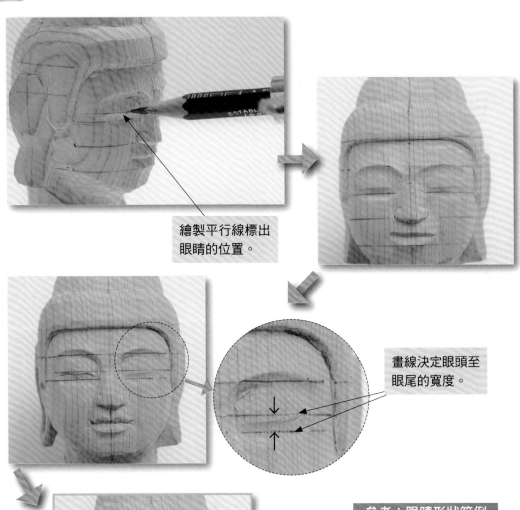

繪製平行線標出眼睛的位置。

畫線決定眼頭至眼尾的寬度。

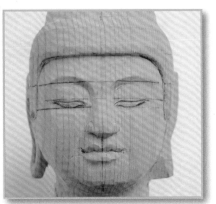

打造出上揚的眼尾。

眼頭有低窪處且線條下垂,所以要用斜口刀刻出凹陷。

用劃線台畫出基準線,以打造出左右對稱的眼睛。

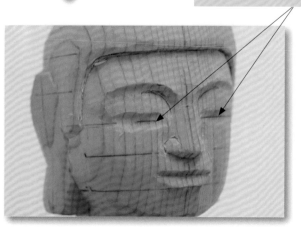

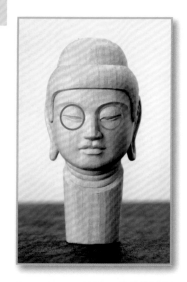

訣竅 13　多留意眼皮與眼睛的雕法

關鍵 1　眼頭弧線用淺圓口刀即可

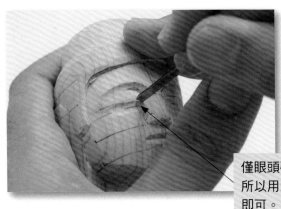

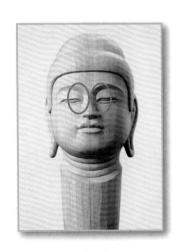

僅眼頭弧線較明顯，所以用淺圓口刀處理即可。

關鍵 2　將上眼皮與眼睛的高低差雕成直角

Check!

這個階段僅大概刻出高低差而已，所以不要刻得太用力，避免刻痕過深。

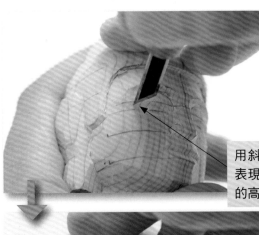

用斜口刀刻出邊線，表現出上眼皮與眼睛的高低差。

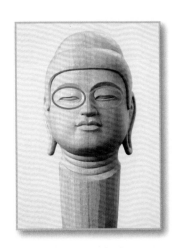

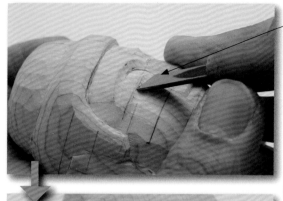

從眼皮的下方削出高低差，並使斷面呈直角。

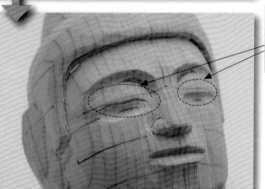

眼皮與眼睛的高低差。

上下眼皮斷面示意圖

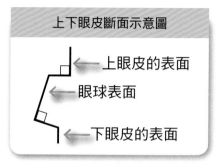

← 上眼皮的表面
← 眼球表面
← 下眼皮的表面

上眼皮失敗範例

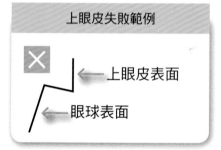

✕

← 上眼皮表面
← 眼球表面

關鍵 3

雕塑出眼球表面與下眼皮的高低差

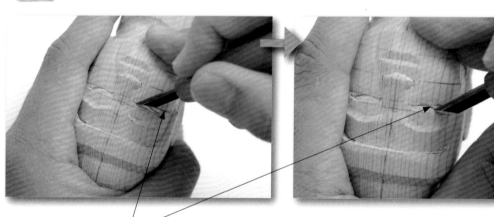

用斜口刀沿著事前畫好的下眼皮線條刻線，以確定要削掉的部分。

下眼皮失敗範例

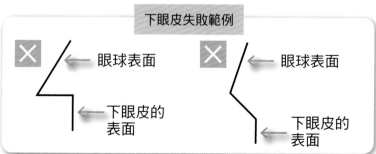

✕ ← 眼球表面
← 下眼皮的表面

✕ ← 眼球表面
← 下眼皮的表面

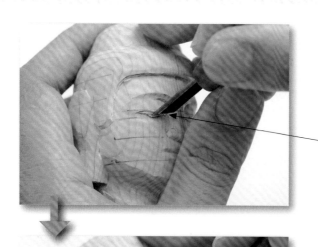

用斜口刀將眼球刻得比下眼皮還要深。

Check!

下眼皮的凹陷處是攸關佛像表情的重要部位，刻劃得宜有助於增加眼睛與周邊的立體感。

用極深圓口刀打造下眼皮凹陷處。

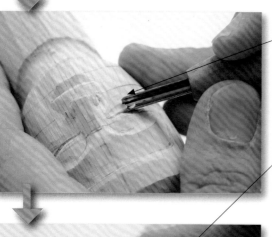

邊用斜口刀調整下眼皮與臉頰間的高低差，打造出自然的臉部形狀。

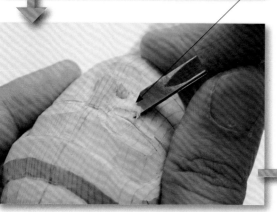

關鍵 1 眼頭下面也要刻出淺痕

畫出眼頭下面的皺褶處線條。

用斜口刀沿著線條刻痕。

削開刻線處。

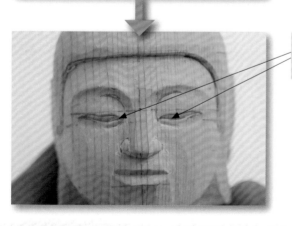

進一步修飾雙眼。

關鍵
2 修飾整體眼睛與周邊形狀

進一步精雕以
修飾眼型。

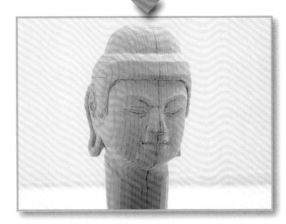

嘴巴與周邊的雕法
～本書僅為列舉～

 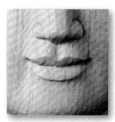 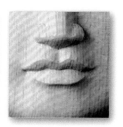

訣竅 15　認識嘴巴與周邊的基本雕法

關鍵 1　佛像嘴巴與周邊的雕法

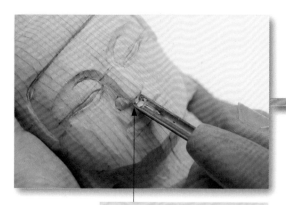

用極深圓口刀沿著中心線，
刻出上唇凹陷處與人中。

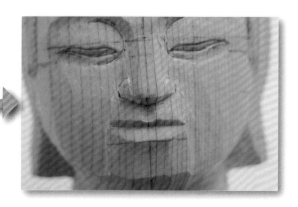

關鍵 2　削切人中兩側以表現上唇的圓潤感

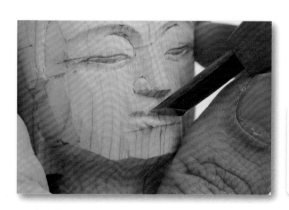

用斜口刀修飾人中
兩側，以打造出上
唇圓潤感。

形狀示意圖

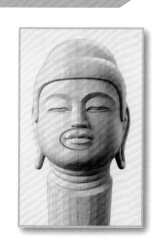

關鍵 3　用斜口刀預刻嘴角形狀的線條

由上而下刻出上下唇相接處的線條。

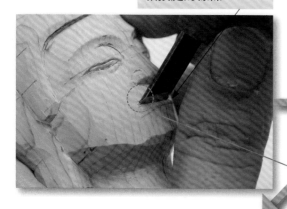

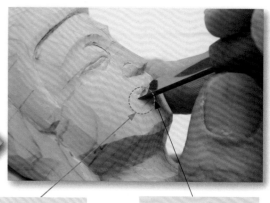

嘴角呈三角形。

由下而上再次輕刻上下唇相接處。

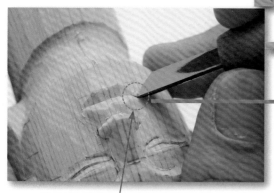

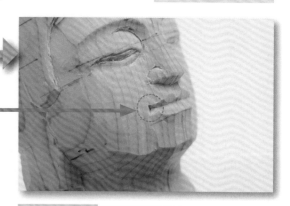

用斜口刀的刀尖處理。

嘴角示意圖

關鍵 4　進一步修飾以打造嘴角的緊抿感

用深圓口刀（1分）表現出緊抿的嘴角。

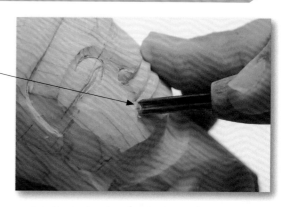

Check !

處理嘴角時，要視情況運用
2分與1分的深圓口刀。

訣竅 16　多留意鼻孔、嘴唇、下巴的雕法

關鍵 1　用深圓口刀（5厘）雕刻鼻孔

雕刻鼻孔時先用深圓口刀（1分）刻出痕跡，這時刀刃的方向與平時相反。

用更細的深圓口刀（5厘）修飾。

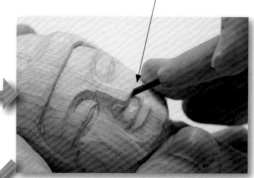

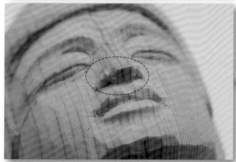

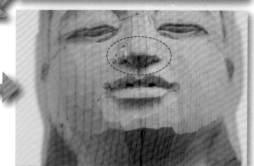

關鍵 2　雕塑出上下唇接合處的上唇微妙弧線

用深圓口刀或斜口刀刻出形狀。

關鍵 3　稍微削掉下唇後在唇下刻出凹槽

上唇比下唇突出，所以要稍微削掉下唇。

削掉下唇後，唇下凹槽就變得不明顯，所以用深圓口刀（2分）刻出更深的凹槽。

刻出適度凹槽後，即可呈現出嘴唇的厚度。

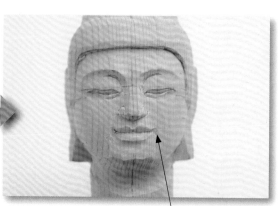

加以調整嘴唇的厚度。

關鍵 4 畫出下巴的線條以整頓形狀

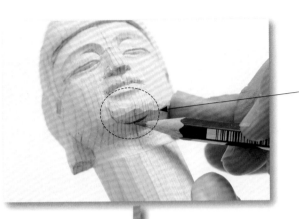

繪製下巴的線條。

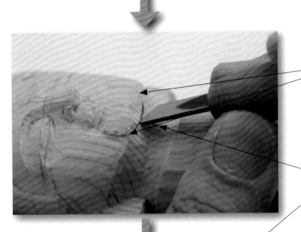

這邊的線條只是用來標示下巴位置，不必輕刻刀痕。

沿著底部的線輕刻刀痕。

打造出明確的高低差，以表現出明確的下巴形狀。

2-2 雕塑耳朵

耳朵的雕法　～本書僅為列舉～

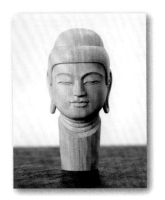 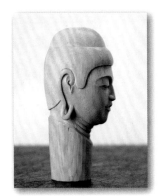 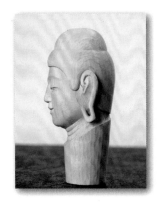

訣竅 **17** 認識耳朵的基本雕法

關鍵 **1** 描繪耳朵輪廓線

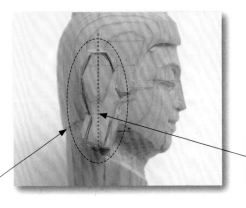

繪製耳朵輪廓線。

紅色虛線為中心線。

完成的耳朵

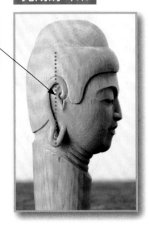

Check!

繪製耳朵輪廓線時，邊角維持明顯角度，不要畫成弧線。因為耳朵中心線左右並非對稱，必須藉此保有適度的緩衝區塊。

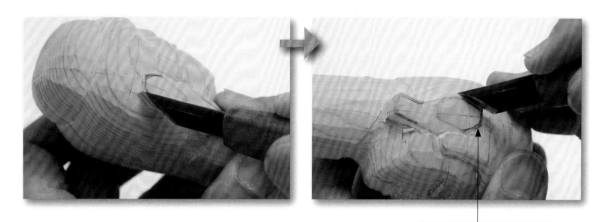

用斜口刀削出輪廓。

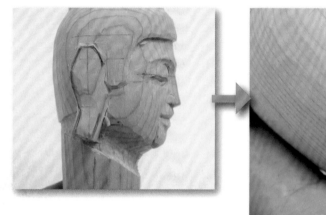

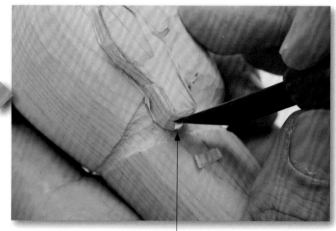

將稜角修成圓角。

具圓潤感的耳朵
完成了。

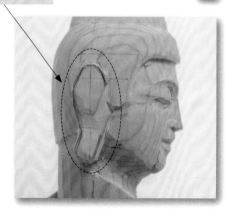

參考：代表性的耳朵形狀

左邊是筆直的耳垂，
右邊是帶有斜度的耳垂。

關鍵 3　將耳朵三等分，慢慢修飾出均衡的尺寸

將耳朵分成3等分後，
慢慢調整尺寸比例。

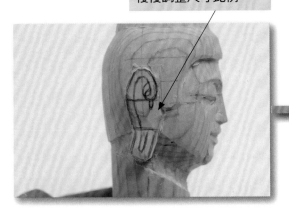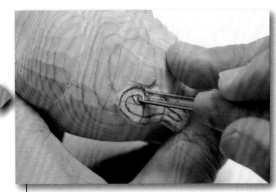

削掉多餘的部分。

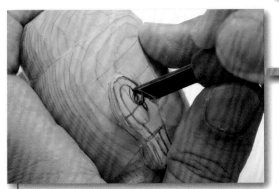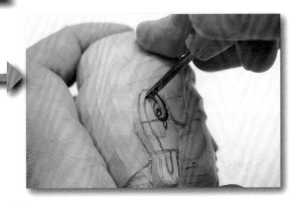

沿著基準線輕刻淺痕。

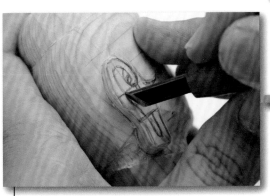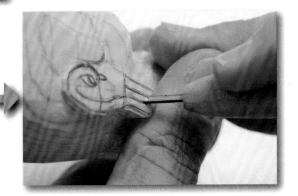

沿著基準線由上而下輕刻淺痕。

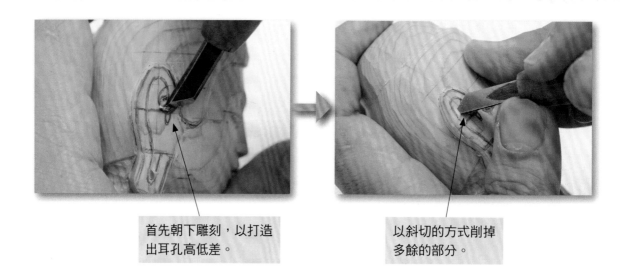

首先朝下雕刻，以打造
出耳孔高低差。

以斜切的方式削掉
多餘的部分。

關鍵 4　用大拇指按住雕刻刀

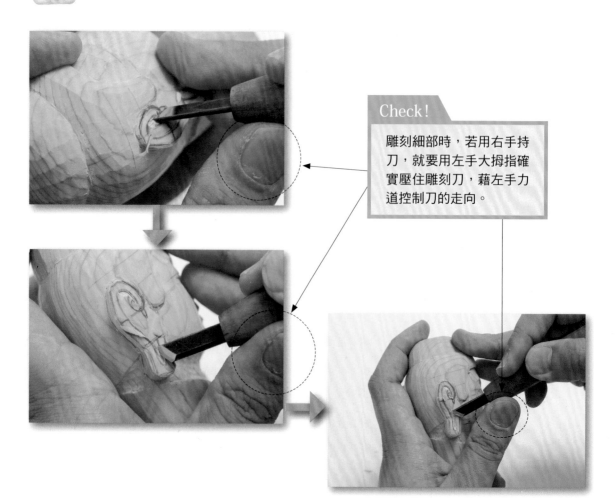

Check!

雕刻細部時，若用右手持
刀，就要用左手大拇指確
實壓住雕刻刀，藉左手力
道控制刀的走向。

訣竅 18　多留意耳朵內側與耳垂的雕法

關鍵 1　刻出耳朵內側的凹槽

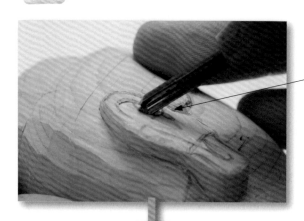

雕塑耳朵上部的細部形狀。

完成的耳朵

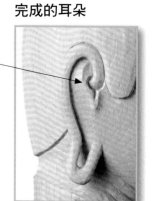

Check!

雖然用的是極深圓口刀，但是削切時僅使用刀刃的一部分（這邊是左側面）（※）。

以刀刃左側抵住木料細細削切。

整頓耳孔與周邊形狀。

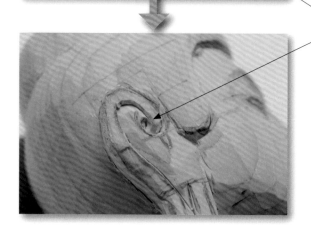

（※）極深圓口刀的刀刃形狀（斷面）

將刀刃兩側當成淺圓口刀使用。

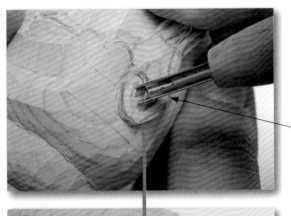

用刀刃前端
細細削切。

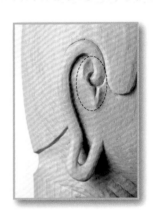

極深圓口刀的刀
刃形狀（斷面）

用刀刃前端削切。

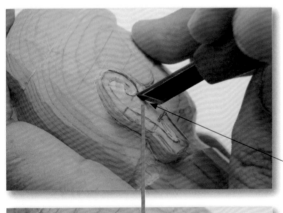

在耳孔正下方輕
刻刀痕，以利後
續打造凹槽。

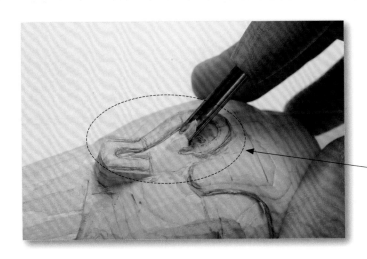

先削出大概的耳朵
內側形狀。

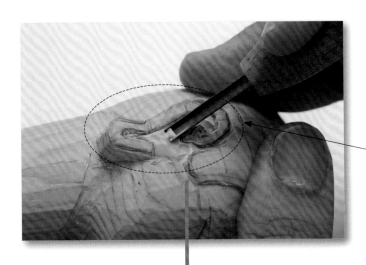

大致削切後會失去原本
的高低差，所以要用淺
圓口刀加以修飾。

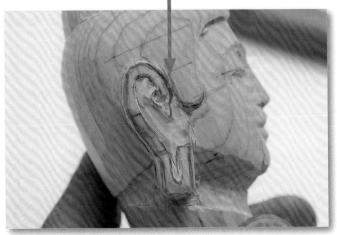

耳朵內側形狀大致成形
的狀態。

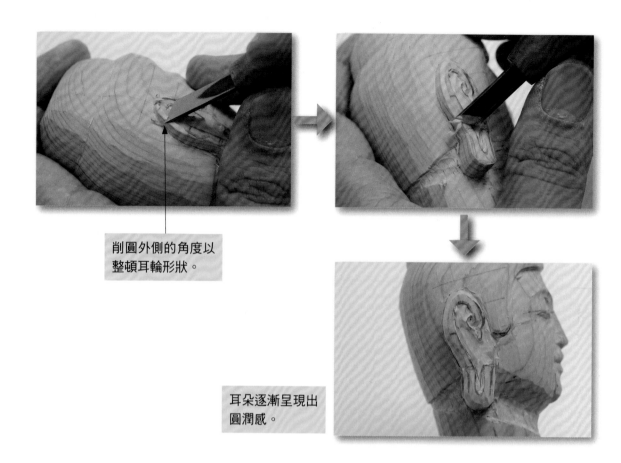

削圓外側的角度以
整頓耳輪形狀。

耳朵逐漸呈現出
圓潤感。

削切耳垂根部打造高低差，
呈現優美的耳垂立體感

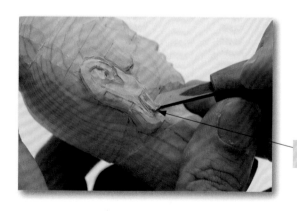

削切耳垂根部。

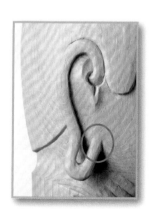

訣竅 19　讓耳朵從臉部獨立

關鍵 1　雕刻耳朵內側的凹槽

耳朵在這個階段仍與臉部緊緊相連。

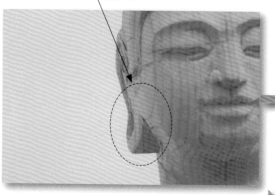

先在耳後輕刻刀痕。

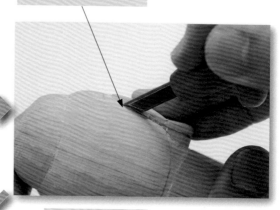

此後的步驟會讓耳垂慢慢獨立成型。

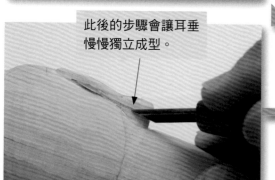

順著木理切削。

分別從耳朵正面與背面削切。

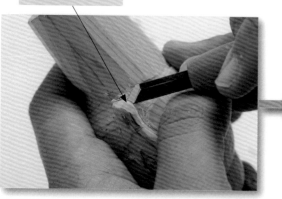

關鍵 2　耳垂開洞時的重點

用深圓口刀（5厘）挖出孔洞。

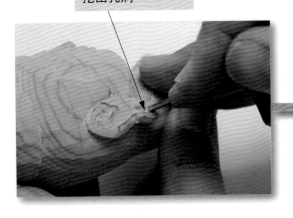

關鍵 3　修飾耳洞內側的稜角

 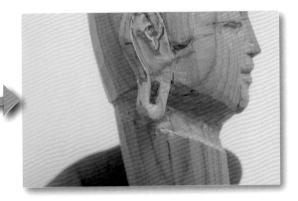

修圓耳洞內側的稜角。

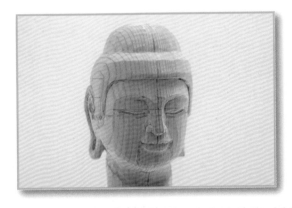

第 3 章
雕刻頭部

佛像頭部的呈現攸關整尊佛像的形象。
這裡將針對最具代表性的兩大形狀（寶髻、螺髮）介紹雕刻訣竅。

1. 寶髻
2. 螺髮

佛像頭部的雕法 ～本書僅為列舉～

1 寶髻

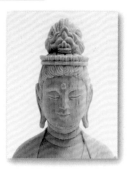 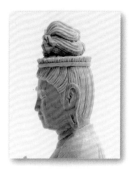

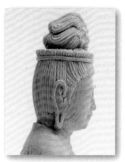

2 螺髮

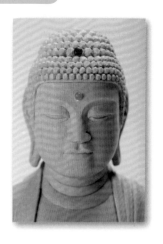

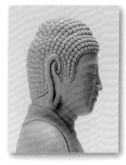

訣竅 20 認識寶髻的基本雕法

關鍵 1 刀刃朝著斜下方削切

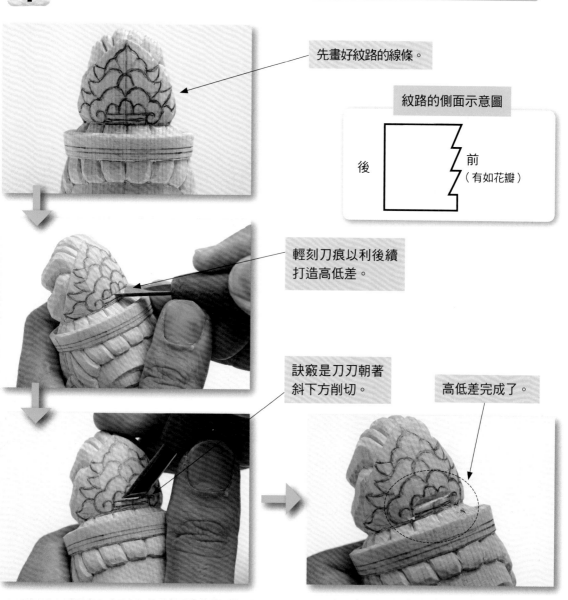

先畫好紋路的線條。

紋路的側面示意圖

後　　前
（有如花瓣）

輕刻刀痕以利後續打造高低差。

訣竅是刀刃朝著斜下方削切。

高低差完成了。

依紋路選擇弧度吻合的雕刻刀是最理想的，辦不到的話也應盡量選擇弧度相近的類型。

在後方削切出凹陷處，以打造紋路的立體感。

關鍵 2　賦予紋路細節適當的斜度以提升立體感

用深圓口刀繼續削切，以打造出立體感。

Check!

為各個紋路細節打造斜度，有助於提升立體感。

選用刀刃形狀符合紋路的雕刻刀（這裡是深圓口刀），斜向抵住紋路的邊線細細雕刻。

關鍵 3　紋路表面採用挖削法

用挖的方式來削。

比較挖削的斷面（左）與單純斜削的斷面（右），可以看出立體感的不同。
（挖削帶來的陰影較明顯）

賦予斷面斜度。
（為了打造出每一片紋路的厚度）

進一步仔細修飾
出形狀。

概略切削後的成果。

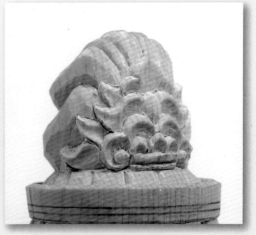

訣竅 21 認識螺髮的基本雕法

關鍵 1 先依螺髮的排列，在整顆頭頂畫出基準線

頭頂與頭頂周遭的線條間距較寬，愈接近邊緣、髮際線的就窄一點。

頂髻明珠的預設位置。

前額

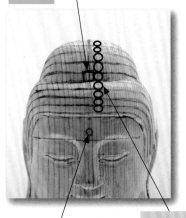

頭部左側

頭部右側

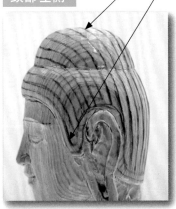

白毫的預設位置。

螺髮會出現在線條之間。

後腦杓

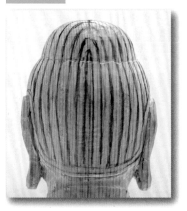

頭頂

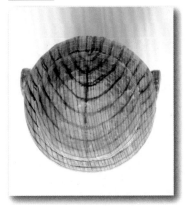

Check!

畫線原則是靠近邊端、髮際線的線條間距會較窄，愈接近正中央（頭頂）則間距愈寬。

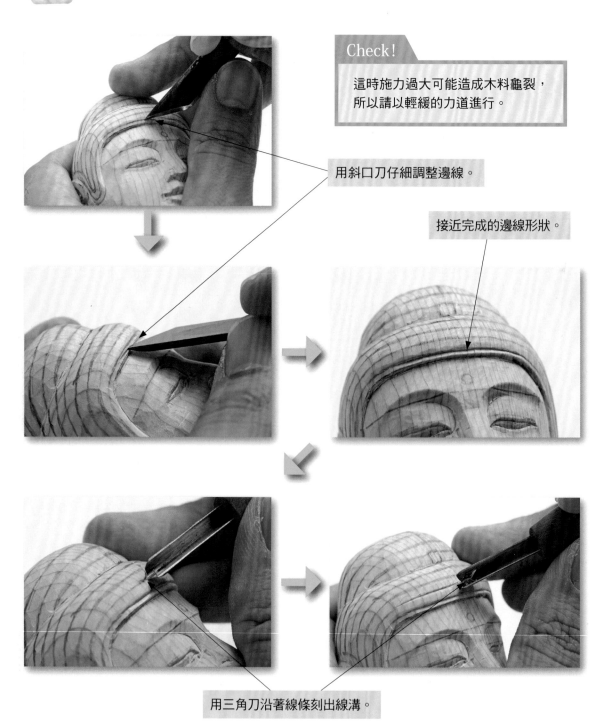

Check!

這時施力過大可能造成木料龜裂，所以請以輕緩的力道進行。

用斜口刀仔細調整邊線。

接近完成的邊線形狀。

用三角刀沿著線條刻出線溝。

關鍵 3　愈接近頂端（頭頂）與中心的線溝愈深

用斜口刀仔細調整線溝。

正面

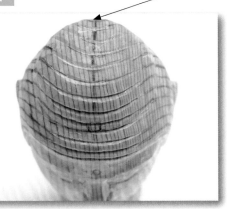

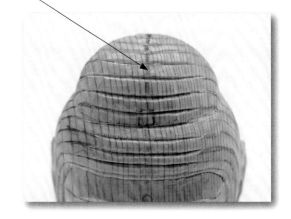

關鍵 4　以頂髻明珠為基準，讓螺髮彼此錯開會比較好看

Check!

很難確保整顆頭的螺髮都彼此錯開，所以整顆頭包括後腦杓只要正面紅線圈起處確實錯開，看起來就會有模有樣。

先畫出彼此錯開的螺髮位置。

頂髻明珠。

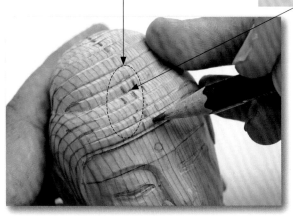

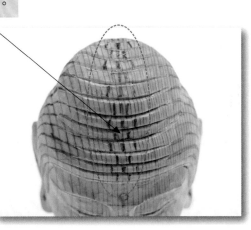

關鍵
1　用斜口刀沿著基準線輕刻縱向刀痕

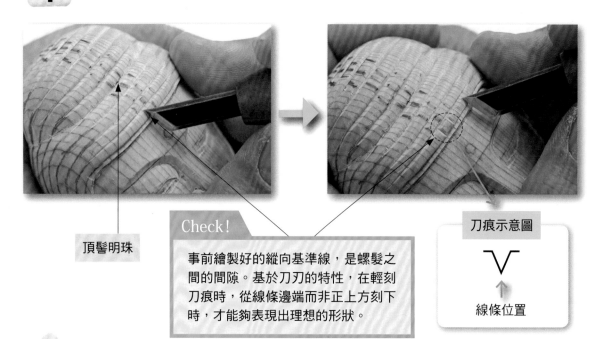

頂髻明珠

Check!

事前繪製好的縱向基準線，是螺髮之間的間隙。基於刀刃的特性，在輕刻刀痕時，從線條邊端而非正上方刻下時，才能夠表現出理想的形狀。

刀痕示意圖

線條位置

關鍵
2　先將螺髮形狀雕成接近正方形的形狀

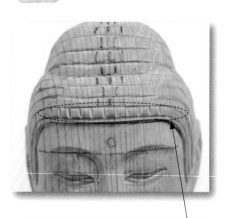

先刻出螺髮間的溝槽，以概略表現出螺髮的位置，這時的形狀近乎呈正方形。

Check!

刻成正方形的注意事項

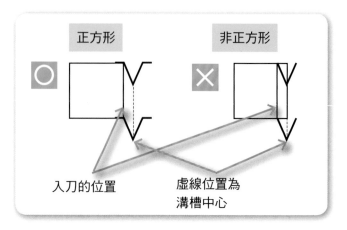

正方形　　　　非正方形

入刀的位置　　　虛線位置為
　　　　　　　　溝槽中心

關鍵 3　雕刻面為橫切面時，要雕出較寬的線溝，刀刃就要由下往上切

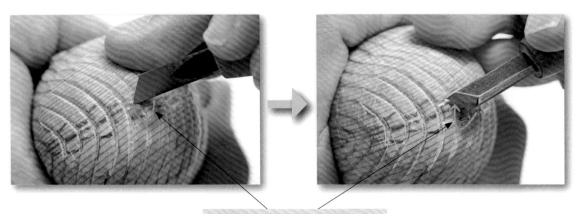

以雕刻面為橫切面來說，要雕出較寬的線溝時，刀刃由下往上切會比較漂亮。

關鍵 4　以打造八邊形的感覺整頓螺髮形狀

這時的螺髮是接近正方形的形狀，接下來要慢慢削切四角打造出八邊形。

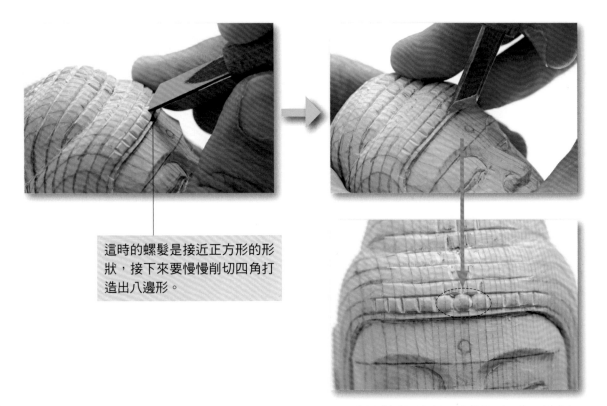

橫切面的修飾，
刀刃同樣要由下往上抵住木料

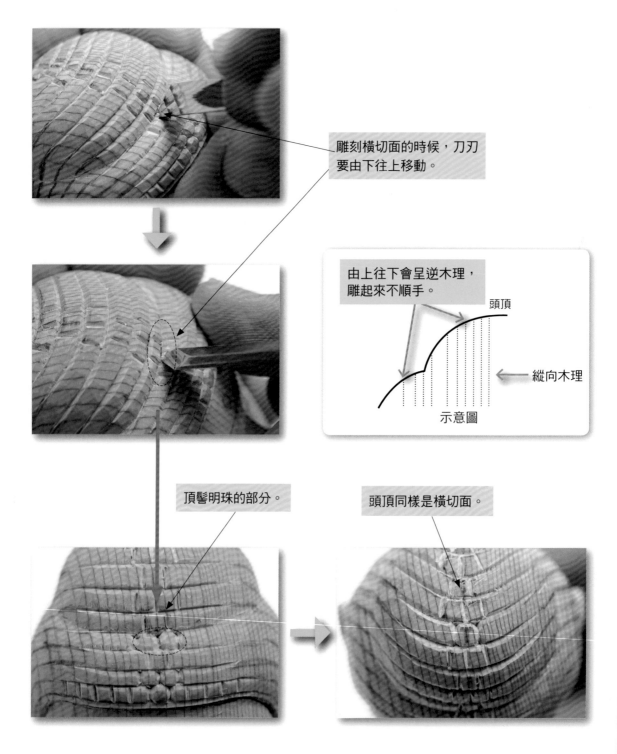

雕刻橫切面的時候，刀刃要由下往上移動。

由上往下會呈逆木理，雕起來不順手。

頭頂

縱向木理

示意圖

頂髻明珠的部分。

頭頂同樣是橫切面。

第4章
雕刻手部

佛像的手勢五花八門。
這裡將介紹8種最具代表性的手勢（施無畏印、來迎印、禪定印、
阿彌陀印、智拳印以及3種持物手勢）雕刻訣竅。

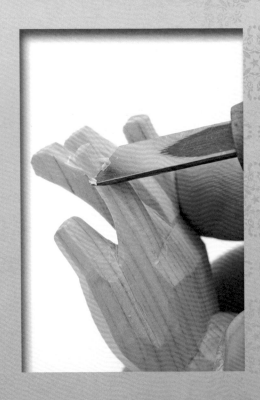

▷1 手勢（印）種類	▷2 各種手勢的雕法

▷3 施無畏印

▷4 來迎印

▷5 禪定印

▷6 阿彌陀印

▷8 持物之手 其一

▷7 智拳印

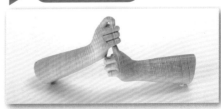

▷8 持物之手 其二

▷8 持物之手 其三

2 各種手勢雕法

訣竅 23 多留意手部的基本雕法
～決定好手的中心後再循序漸進～

以施無畏印為例

關鍵 1 分開看待大拇指與其他手指

畫出右手的正面

橫向的中心線。

繪製時以手掌的中心為起點。

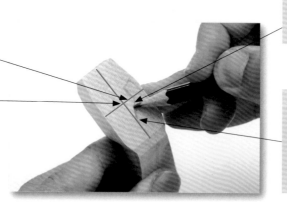

大拇指根部略低於橫向中心線。

用鉛筆在手掌表面畫出大拇指的形狀（建議先在中心線下方的大拇指根部〔拇指球〕開始畫）。

畫出右手的側面

大拇指側的側面。

右手正面。

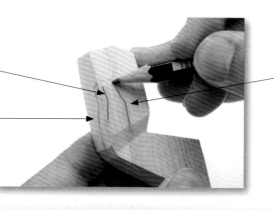

畫出右手側面的大拇指形狀（正面的大拇指都會以朝內的「く」字表現彎曲，但是右手不管正面還是側面都是反過來的「く」）。

右手正面與側面

小指側的側面。

繪製側面圖時，要留意小指根部（小指球）低於大拇指前端。

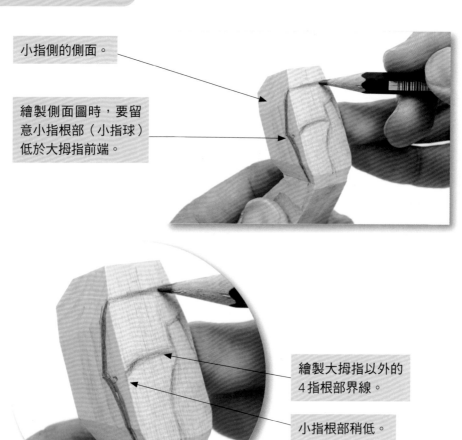

繪製大拇指以外的4指根部界線。

小指根部稍低。

從斜後方望向手背的視角

用鉛筆畫出準備削掉的地方。

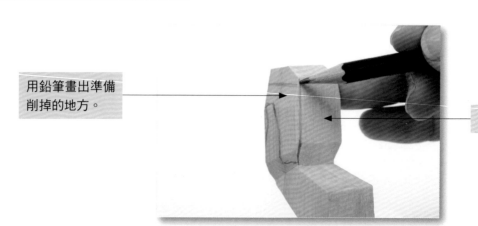

背面

右手正面與大拇指側面

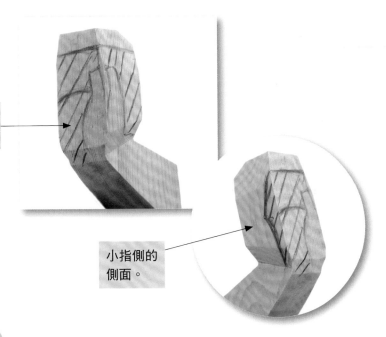

削掉斜線部分（正面、側面），使大拇指立體突出。

小指側的側面。

大拇指側的側面

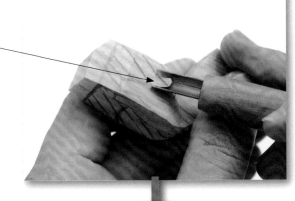

極深圓口刀刻出側面的邊緣。

Check!

一開始就直接用斜口刀的話，沒割好會留下難以調整的傷痕。

接下來刻出正面的邊緣。

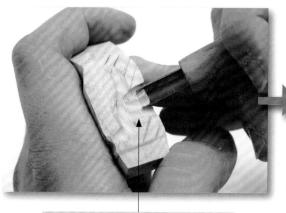
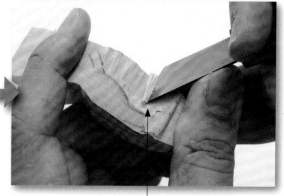

極深圓口刀的方向與木理互相垂直時，有助於提升雕刻效率（但是雕出來的面會比較粗糙）。

用斜口刀將凹凸不平的部分，修飾成平滑表面。

關鍵 2 小範圍慢慢削出食指與小指

背面

一開始不要削掉太厚，先小範圍慢慢調整手指的粗度。

小指

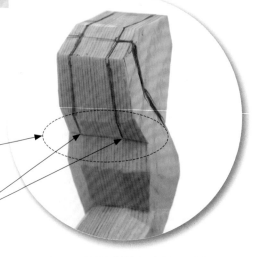

指縫根部的凹陷處。

以指縫根部的凹陷處為起點描繪手指。

關鍵 3　從外側依序雕刻

繪製各手指的線條

小指　無名指　中指　食指

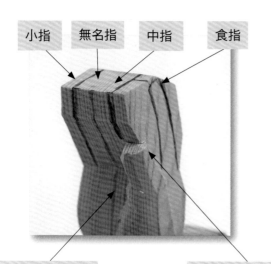

畫出手掌中心線更好。

表現出了食指前側形狀（大拇指朝外側突出）。

小指側

畫出小指形狀。

大拇指與拇指球突出。

關鍵 4　刻出大拇指後，就從外側兩根手指（小指、食指）開始作業

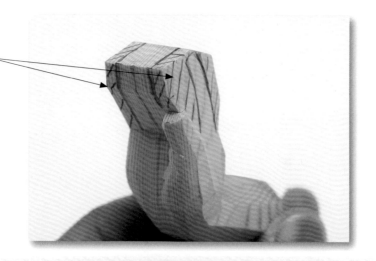

削掉的部分都畫上斜線。

3 施無畏印的雕法

基本形狀

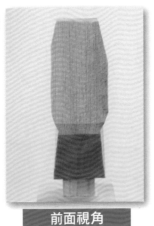
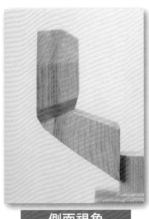

前面視角　　　　側面視角　　　　後面視角

完成示意圖

各視角的模樣

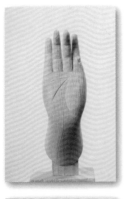
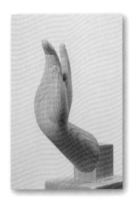
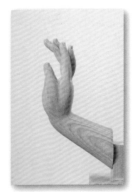
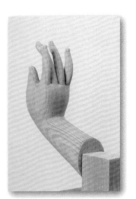

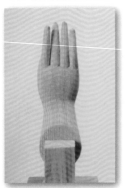
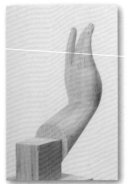
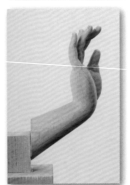
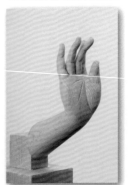

訣竅 24　指縫只到第二關節

關鍵 1　雕刻時留意各手指的形狀與角度

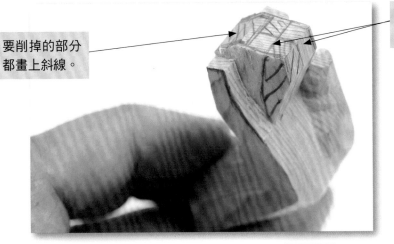

要削掉的部分
都畫上斜線。

無名指與中指
的尖端。

大拇指側

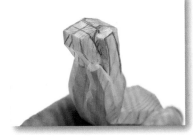

手背

削掉斜線的部
分，要小心別
削得太過。

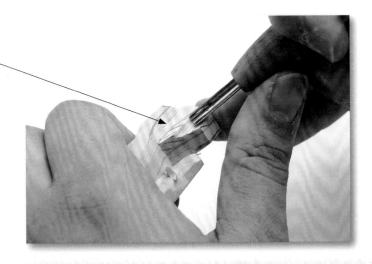

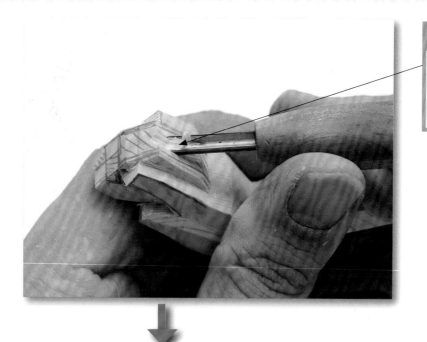

Check!

削切手背時要留意各指形狀，且關節彎曲處不可以削成直線。

削掉多餘的部分。

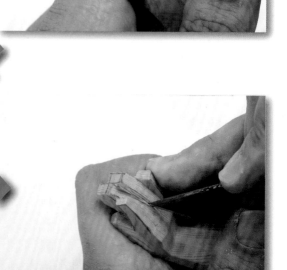

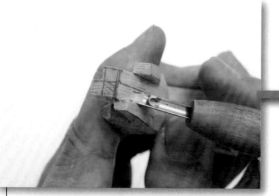

依各指形狀削切。

削出手指之間的縫隙。

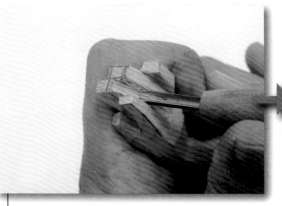

削切時要留意各手指的
位置。

概略成形的階段

小指側
（斜前方視角）

大拇指側
（斜前方視角）

大拇指側
（斜後方視角）

小指側
（斜後方視角）

削切各指邊角。

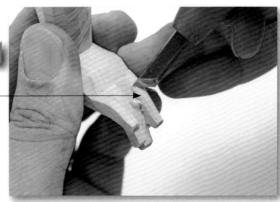

指尖變細的同時，稜角也逐漸圓潤，看起來愈來愈像手指了。

Check!

削切的同時要留意木理。
尤其是削切指縫時，更要謹慎調整方向與力道，否則可能連掌心都割斷。

關鍵 3　指縫只到第二關節

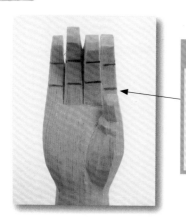

Check!

修飾手指的同時，指縫會逐漸成形。但是請注意指縫只到第二關節，而非一路通至手指根部。

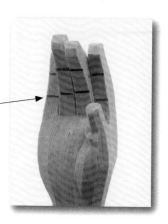

關鍵 4　雕塑指甲時，要用斜口刀輕挖

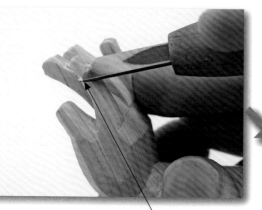

用挖的方式削出指甲。

Check!

請等手指幾乎完成後再打造指甲。

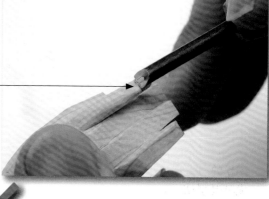

以畫正方形的感覺繪製底線。

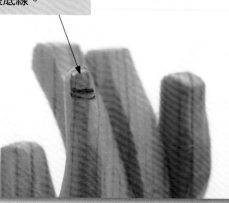

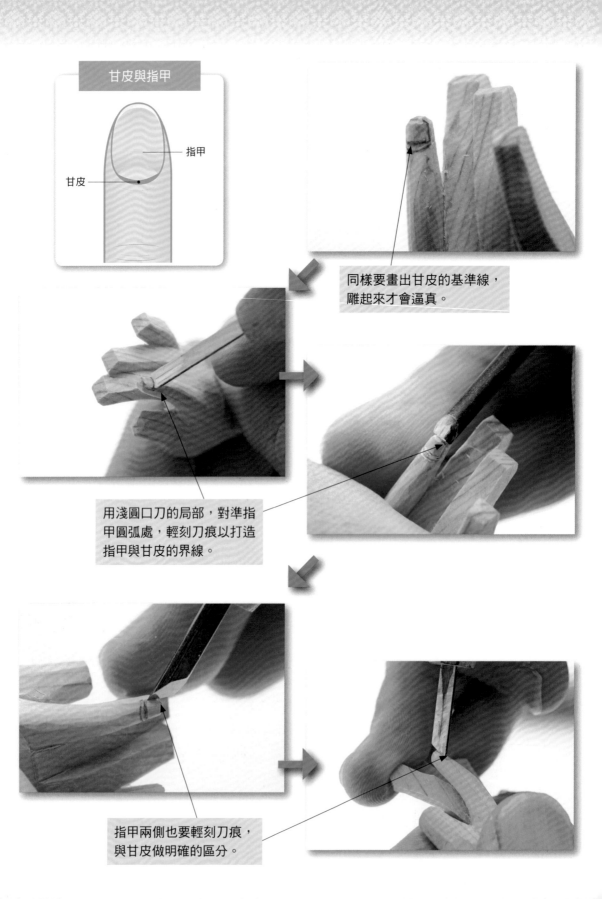

甘皮與指甲

指甲

甘皮

同樣要畫出甘皮的基準線，
雕起來才會逼真。

用淺圓口刀的局部，對準指
甲圓弧處，輕刻刀痕以打造
指甲與甘皮的界線。

指甲兩側也要輕刻刀痕，
與甘皮做明確的區分。

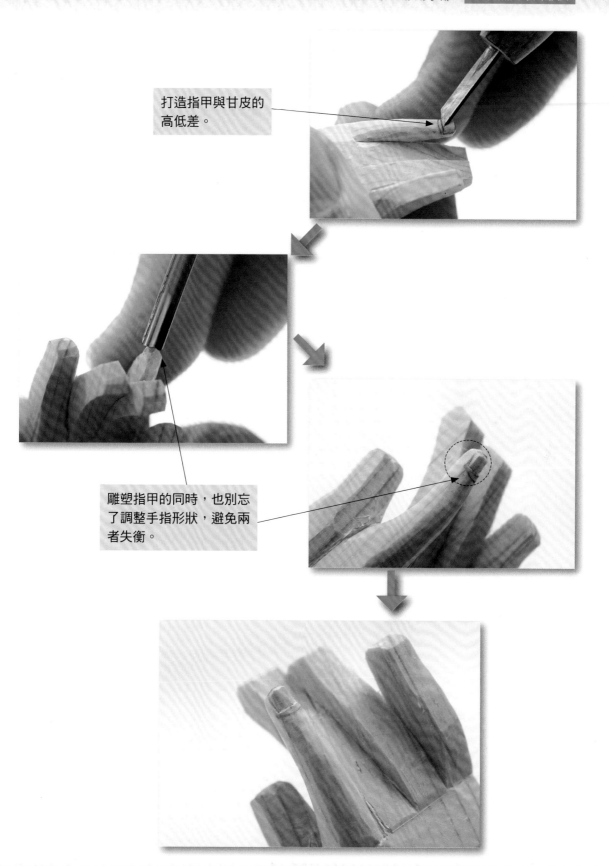

打造指甲與甘皮的
高低差。

雕塑指甲的同時，也別忘
了調整手指形狀，避免兩
者失衡。

範例

基本形狀

前面視角　　　　　側面視角　　　　　傾斜視角（前）

完成示意圖

各視角的模樣

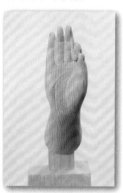 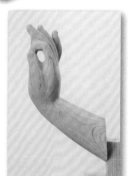 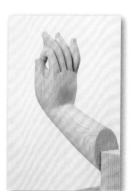

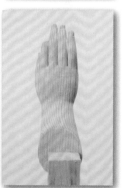 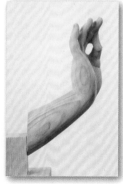 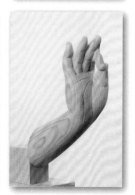

訣竅 25　食指與大拇指重疊處要錯開

關鍵 1　雕刻時要留意各指形狀與角度

傾斜視角（右）　　　　　傾斜視角（左）

大拇指與食指的指尖交錯。

關鍵 2　尚未熟練時先在要削掉的部分畫上斜線

各視角的模樣

準備削掉的部位都用斜線做記號。

○ 正確雕刻範例　　　　✕ 錯誤雕刻範例

佛陀的手上有縵網相（蹼），所以要用圓口刀朝上雕刻。

Check!

處理指縫時不一定要朝上或朝下，只要順手即可，但是指縫間的蹼容易裂掉，所以使用斜口刀等時要格外留意。

但是有些部位適合由上往下刻。

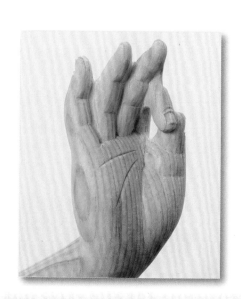

範例

基本形狀

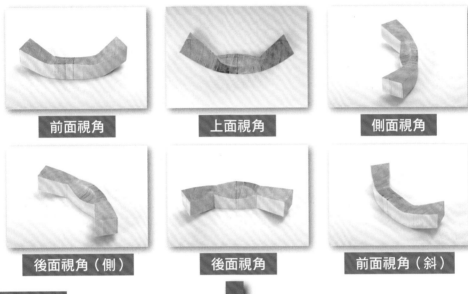

前面視角　　　　　上面視角　　　　　側面視角

後面視角（側）　　　後面視角　　　　前面視角（斜）

完成示意圖

各視角的模樣

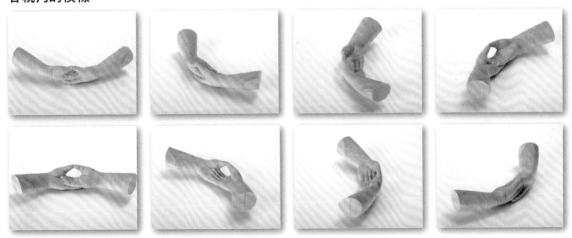

【小知識】**結印時是右手在上還是左手在上？**

結印方式有兩種，但是幾乎都是右手在上。
相傳釋迦牟尼佛開悟時，右手右腳都在上方，所以才會以此為大宗。
但是禪宗修業僧打坐時則是左手在上。
因此雕刻佛像時哪一隻手在上面都無妨。

訣竅 26 留意手指並列狀態

關鍵 1 決定手勢中心與大拇指的位置

前面視角

決定大拇指的位置。

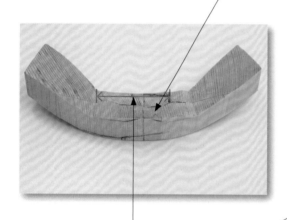

後面視角

以雙手拇指相接
處為中心。

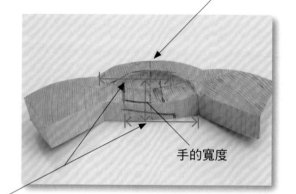

手的寬度

手腕至中指前端的長度為1
（※），寬度為0.5（※）。

※尺寸

1＝1寸＝約3.03cm（1尺的1/10）
0.5＝5分＝約1.5cm（1的1/2）
※詳情請參照P.24

上面視角

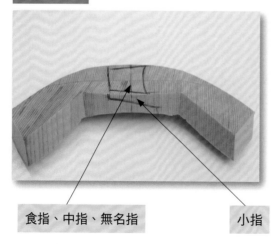

食指、中指、無名指

小指

關鍵
2 先鑿開小孔就好

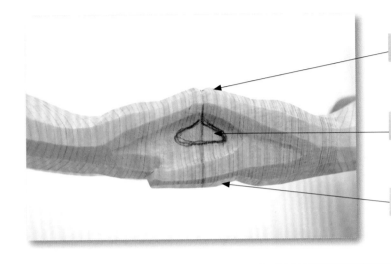

此為大拇指。

此為鑿孔處。

位在下方的左手手指。

從斜前方望向
小孔的視角。

從上方望向小孔的視角。

Check!

開孔處不要一口氣
鑿得過大，後續才
方便調整形狀。

確認中心線的視角；
大拇指角度比底部手指傾斜，稍微往外突出

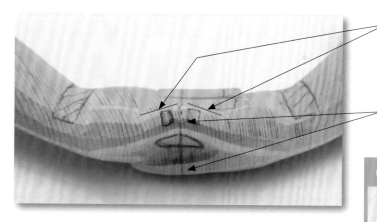

大拇指角度稍斜，必須
特別留意。

大拇指比底部手指更朝
外突出。

Check!

留意大拇指的指甲位置，
就能夠輕易確認大拇指的
角度。

擺在上方的手指為水平並排

先畫出手指關節。

大拇指以外的手指高
度幾乎相同。

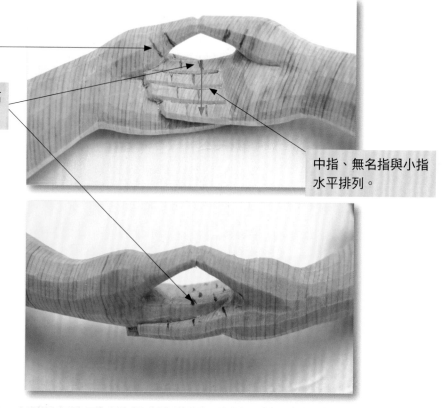

中指、無名指與小指
水平排列。

關鍵 5　最後再刻出手相

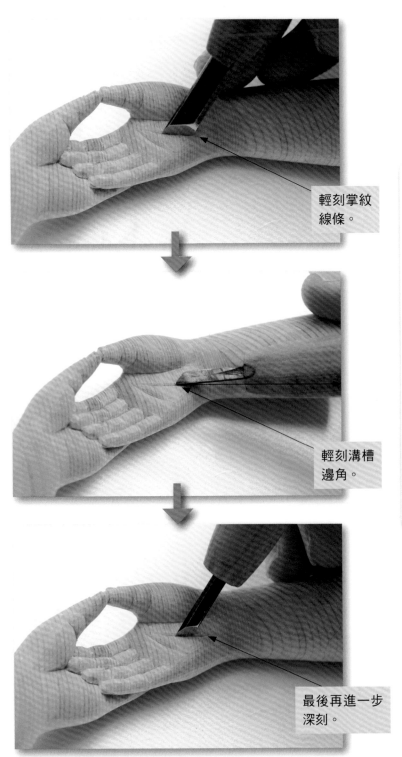

輕刻掌紋線條。

輕刻溝槽邊角。

最後再進一步深刻。

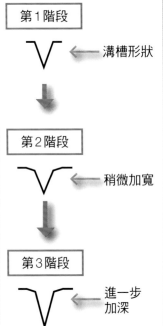

打造手相3階段

第1階段

← 溝槽形狀

第2階段

← 稍微加寬

第3階段

← 進一步加深

範例

基本形狀

前面視角　　　傾斜（前）視角　　　後面（側）視角　　　後面（側）視角

完成示意圖

各視角的模樣

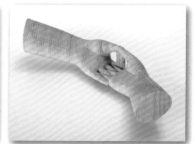

訣竅 27　先畫好手指根部的基準線

關鍵 1　畫出開孔、蹼、手指根部的基準線

在開孔處繪製偏小的基準線。

後面視角

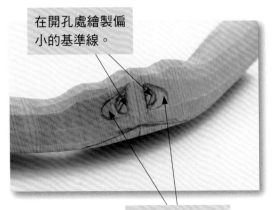

要特別留意有蹼的部分。

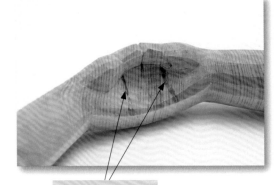

畫出手指根部的基準線。

關鍵 2　留意蹼與手指保持傾斜

前面視角

概略雕刻完畢。

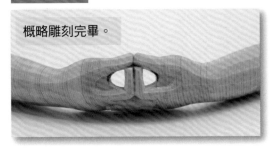

後面視角

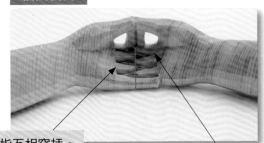

手指互相穿插。

成品（後面視角）

雕刻互相穿插的手指時，要特別留意各手指高度與指縫深度。

範例

基本形狀

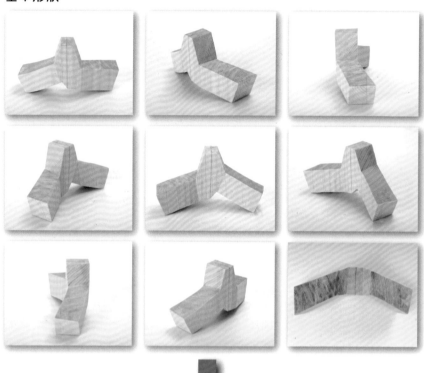

概略雕刻

前面視角

前面（斜）視角

側面視角

傾斜（後）視角

後面

後面（斜）視角

側面視角

傾斜（前）視角

細修狀態

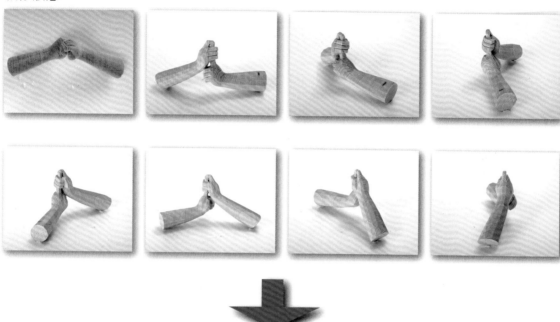

完成示意圖

各視角的模樣

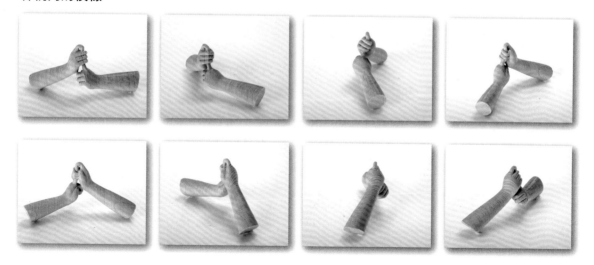

關鍵
3　繪製基準線時留意兩隻手的界線，
　　以及下面這隻手的食指位置

前面視角

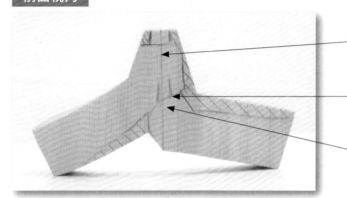

首先繪製中心線。

繪製下面這隻手（左手）
的食指位置。

繪製上面這隻手（右手）
與下面這隻手的界線。

後面視角

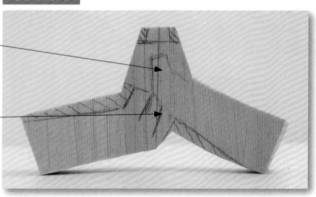

上面這隻手（右手）
的大拇指形狀。

從前面看過去時，下面這隻
手（左手）會比右手稍微突
出。所以轉到後面視角時，
左手要比右手還要內縮。

上面視角

後面

前面

關鍵 2　留意手指關節的三面

前面視角

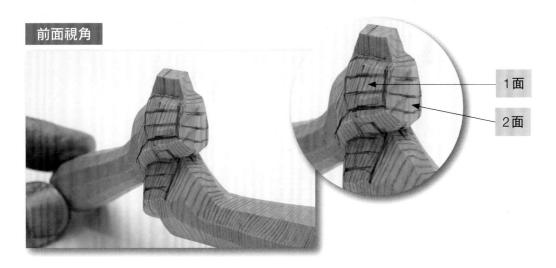

1面

2面

1面

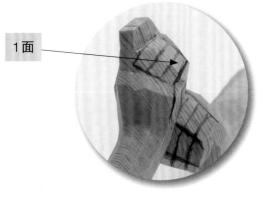

側面視角

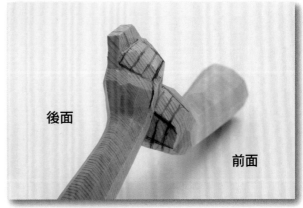

後面

前面

後面視角

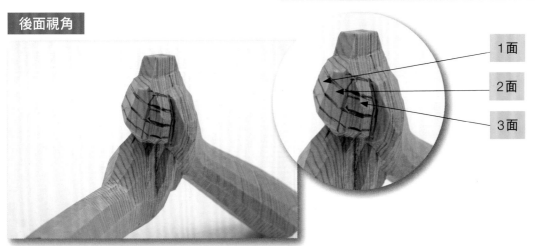

1面

2面

3面

其一　主要持物

蓮花的花苞

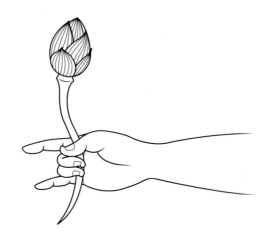

三鈷杵

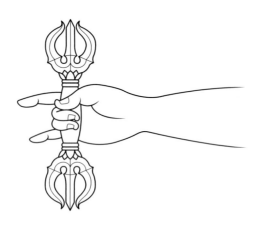

念珠

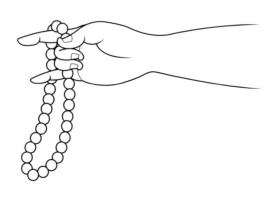

範例　※持物之手

基本形狀

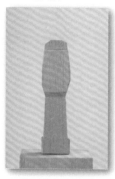
手掌面

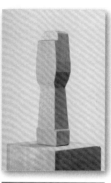
手掌面（斜）

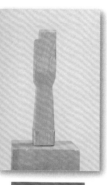
側面

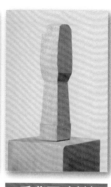
手背面（斜）

手背面

完成示意圖

各視角的模樣

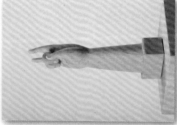
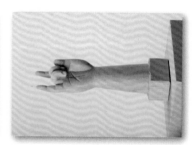

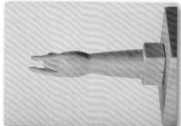

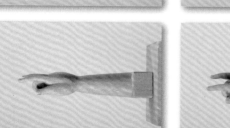
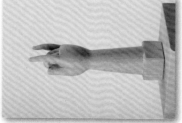

彎曲的手指彼此稍微錯開

關鍵 1　先畫出彎曲的兩根手指

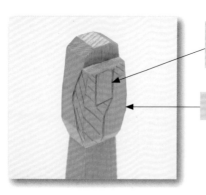

先畫出彎曲的兩根手指基準線。

決定大拇指的位置。

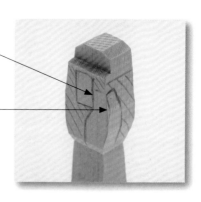

關鍵 2　小面積雕刻手指間的空間，不要一口氣到位

手掌面

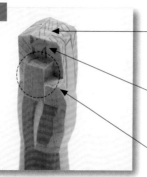

從上方削掉兩根手指的空間。

一開始先削少一點，以預留修正的空間。

要留意這裡是兩隻手指的空間。

手背面

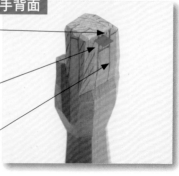

關鍵 3　彎曲的手指稍微錯開，看起來才逼真

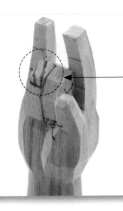
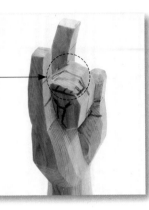

彎曲的中指與無名指高度、關節都稍微錯開，有助於展現逼真感。

示意圖

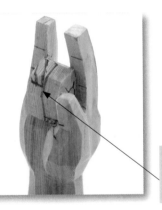

繪製關節基準線，以利下一個步驟。

繪製開孔處基準線，以利下一個步驟。

其二　主要持物

寶劍

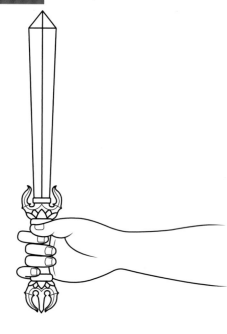

羂索

鉞斧

範例　※持物之手

基本形狀

手掌面

手掌面（斜）

側面

手背面（斜）

完成示意圖

各視角的模樣

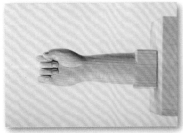

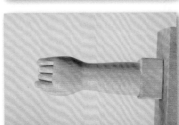
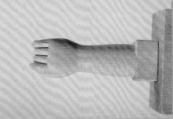

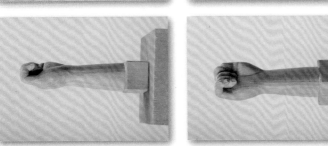

關鍵 1　概略削切後，進一步繪製手指基準線

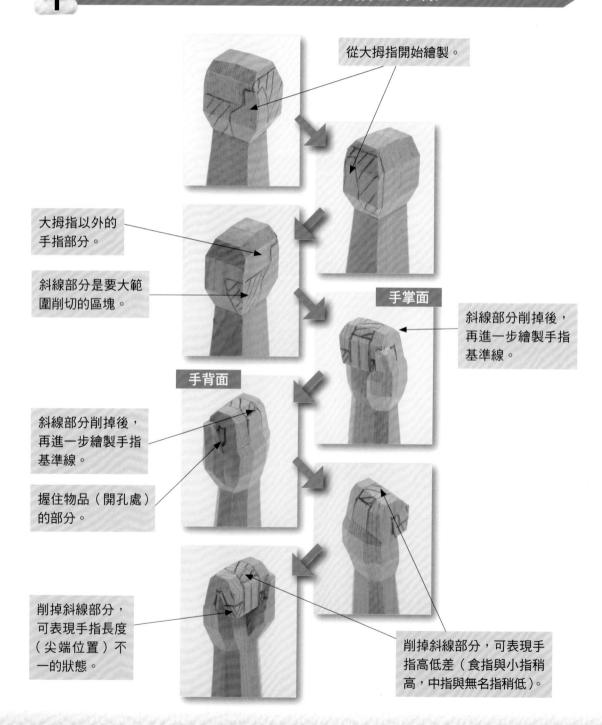

從大拇指開始繪製。

大拇指以外的手指部分。

斜線部分是要大範圍削切的區塊。

手掌面

斜線部分削掉後，再進一步繪製手指基準線。

手背面

斜線部分削掉後，再進一步繪製手指基準線。

握住物品（開孔處）的部分。

削掉斜線部分，可表現手指長度（尖端位置）不一的狀態。

削掉斜線部分，可表現手指高低差（食指與小指稍高，中指與無名指稍低）。

關鍵 2　小指的指尖要稍微偏往內側

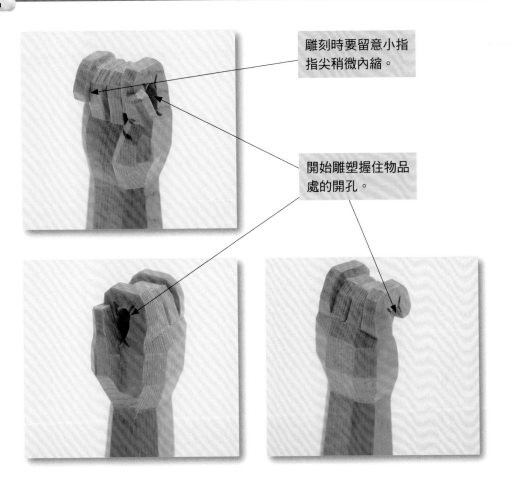

雕刻時要留意小指指尖稍微內縮。

開始雕塑握住物品處的開孔。

關鍵 3　繪製概略的關節

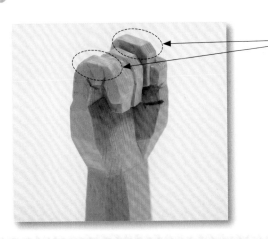

繪製概略的關節基準線，以利後續作業。
但是佛像與人物像不同，基本上不會雕塑出太清晰的關節（※參照範例）。

其三　主要持物

月輪

寶輪

寶珠

範例　※持物之手

概略雕刻

手掌面

手掌面（右斜）

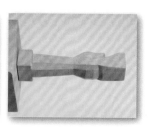
側面

手背面（左斜）

完成示意圖

各視角的模樣

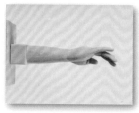
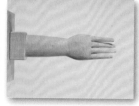
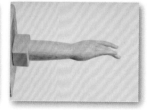
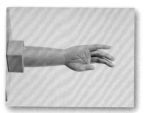

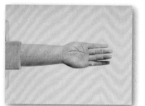
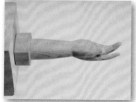
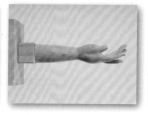
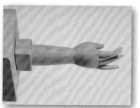

訣竅 31 留意各手指的位置

關鍵 1 決定手指位置與形狀

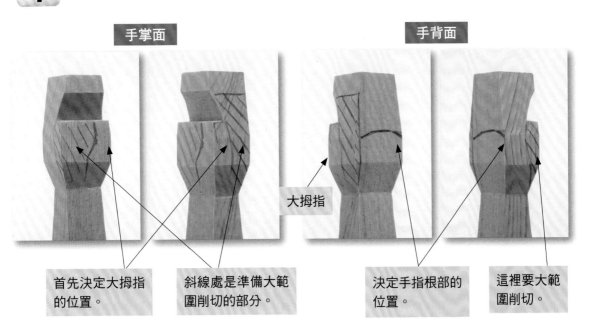

手掌面　　　　　　　　　　　　　　手背面

大拇指

首先決定大拇指的位置。

斜線處是準備大範圍削切的部分。

決定手指根部的位置。

這裡要大範圍削切。

關鍵 2 描繪小指與食指的形狀

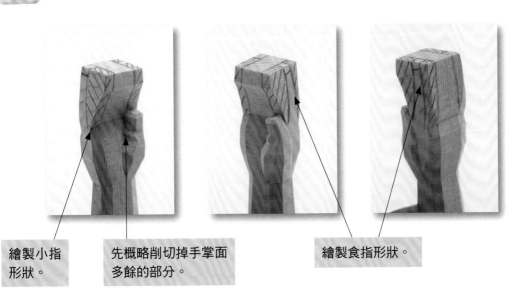

繪製小指形狀。

先概略削切掉手掌面多餘的部分。

繪製食指形狀。

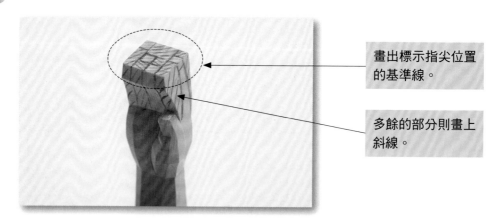

畫出標示指尖位置的基準線。

多餘的部分則畫上斜線。

各視角的模樣

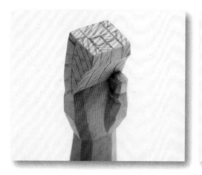 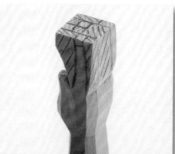 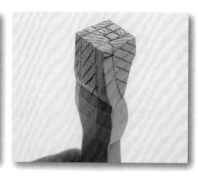

刻至一半的示意圖

各視角的模樣

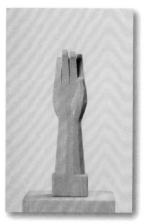 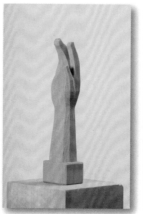 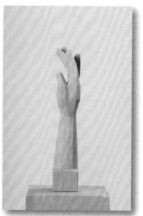 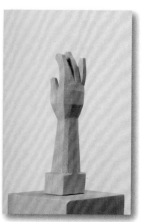

（完成品請參考P.108）

第 5 章
雕刻足部

這裡要介紹立像最具代表性的足部形狀與基本雕刻訣竅。

1. 足部雕法～本書僅為列舉～
2. 認識立像的足部基本雕法

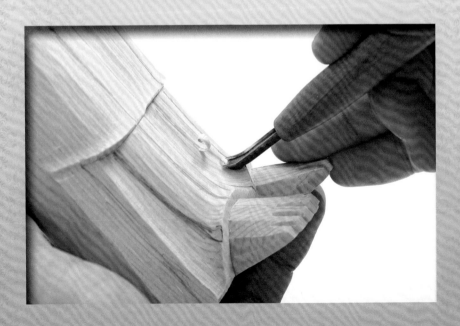

1 足部雕法
～本書僅為列舉～

範例

基本形狀

前面視角

上面視角

傾斜（側）視角

側面視角

傾斜（側）視角

各視角的模樣

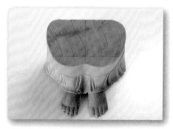

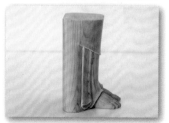

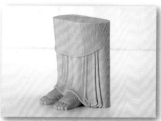

| 訣竅 **32** | 決定好雙腿寬度，繪製基準線 |

關鍵 1 在裁切成概略足形的木料上畫出基準線

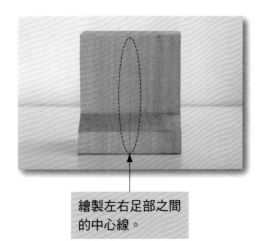

繪製左右足部之間的中心線。

正面與上面都要繪製中心線。

關鍵 2 決定足部寬度

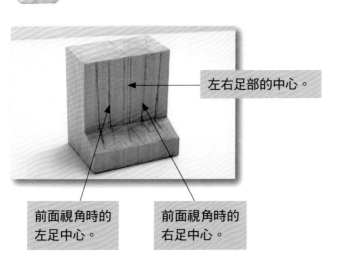

左右足部的中心。

前面視角時的左足中心。

前面視角時的右足中心。

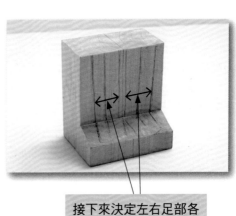

接下來決定左右足部各自的中心線與寬度。

關鍵 1　大範圍削切時使用鋸刀

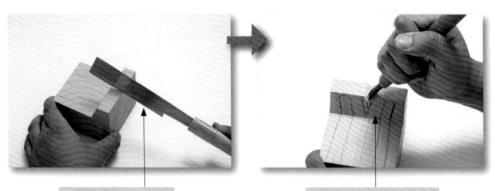

大範圍削切時,用鋸刀的效率較佳。

用鋸刀切割後,再用平刀小範圍切割。

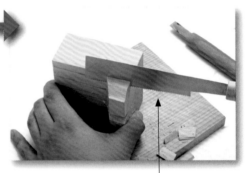

Check!

垂直刺入平刀,再以左右搖晃的方式仔細切開。

依循木理用平刀切割多餘部分。

用鋸刀切掉多餘部分。

要去掉小範圍區塊時,用平刀沿著木理切割,工作效率會比削切好。但是不夠謹慎時,其他部位可能會跟著裂開,必須格外留意。

關鍵
2

用平刀概略雕出整體足部的凹凸部分

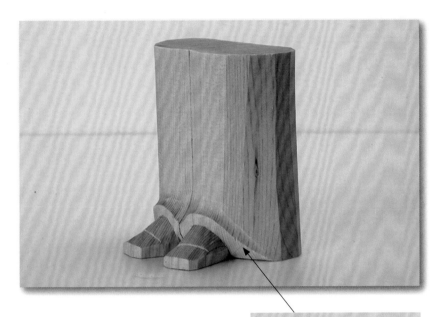

進一步雕刻細節之前，先刻
出足部與裙襬的界線。

各視角的模樣

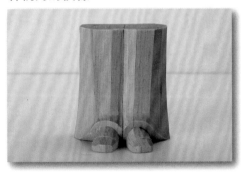

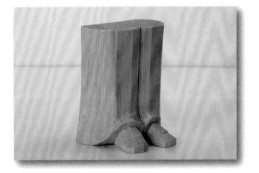

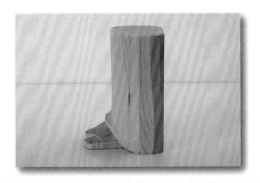

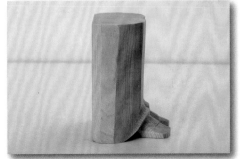

關鍵 1 雕刻足部裂裳時，也要留意中心線

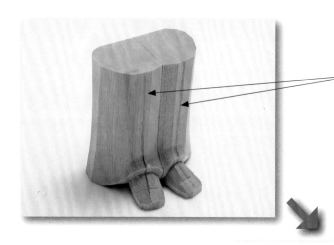

就算已經進展到一定程度，還是要反覆畫上足部中心線。

用淺圓口刀削出溝槽。

溝槽下部比上部還稍低，所以建議使用平刀。

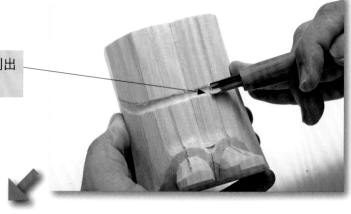

Check!

橫向雕刻溝槽，以打造出布料層次的基準線。

關鍵
2
在顧及足部中心線的情況下，
削掉溝槽下部打造層次感

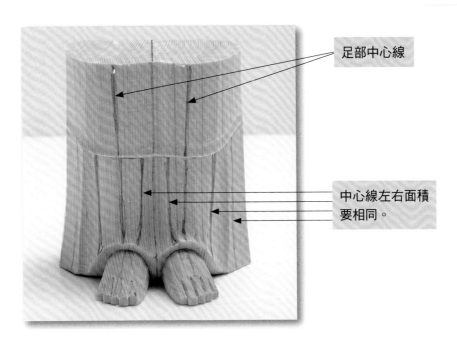

足部中心線

中心線左右面積
要相同。

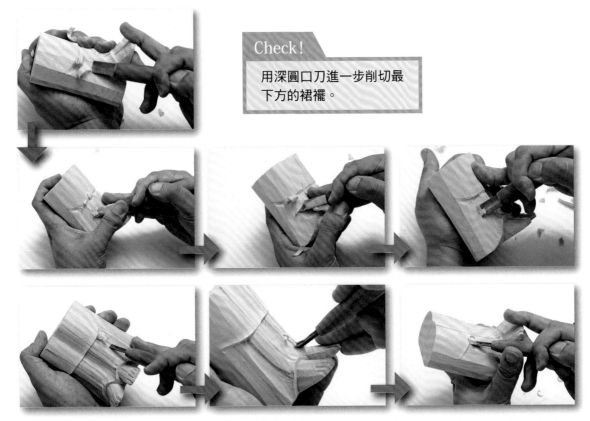

Check!

用深圓口刀進一步削切最
下方的裙襬。

留意足部線條，增加立體感

關鍵
1
刻劃突出的縱線

Check！

繼續雕刻突浮的縱線，同時也別忘記中心線的存在。

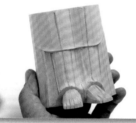
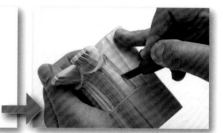

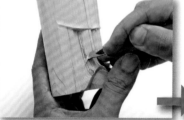
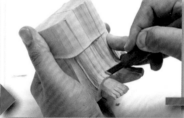
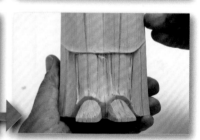

關鍵
2
足部間的溝槽雕得更深，以打造立體感

將足部之間的溝槽刻得更深。

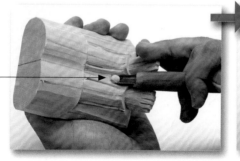
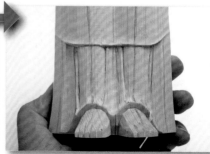

釋迦三尊像
（曹洞宗）

作者：關侊雲佛所

以釋迦如來為中心，右脅侍
是道元禪師，左脅侍是瑩山
禪師。

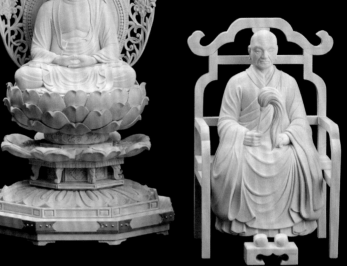

瑩山禪師　　　　　　　道元禪師

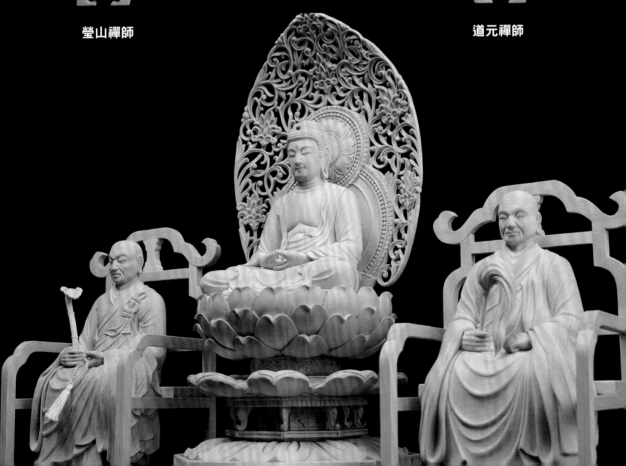

釋迦如來坐像

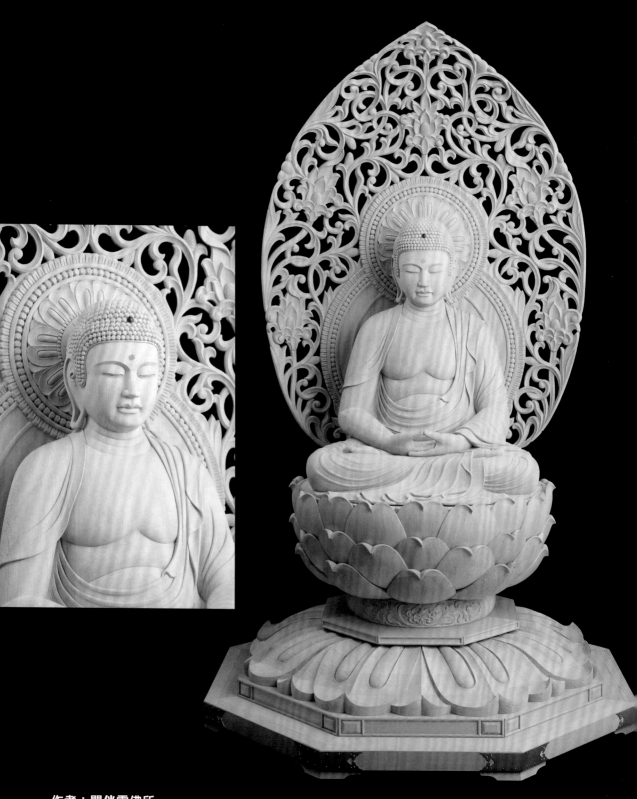

作者：關侊雲佛所

雙手掌心朝上交疊，結禪定印的釋迦如來坐像。

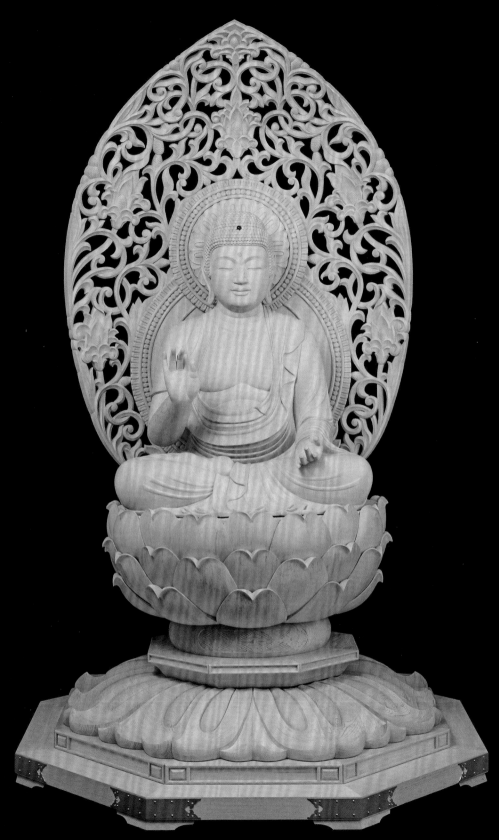

作者：關侊雲佛所

右手結施無畏印，左手結與願印。

准胝佛母

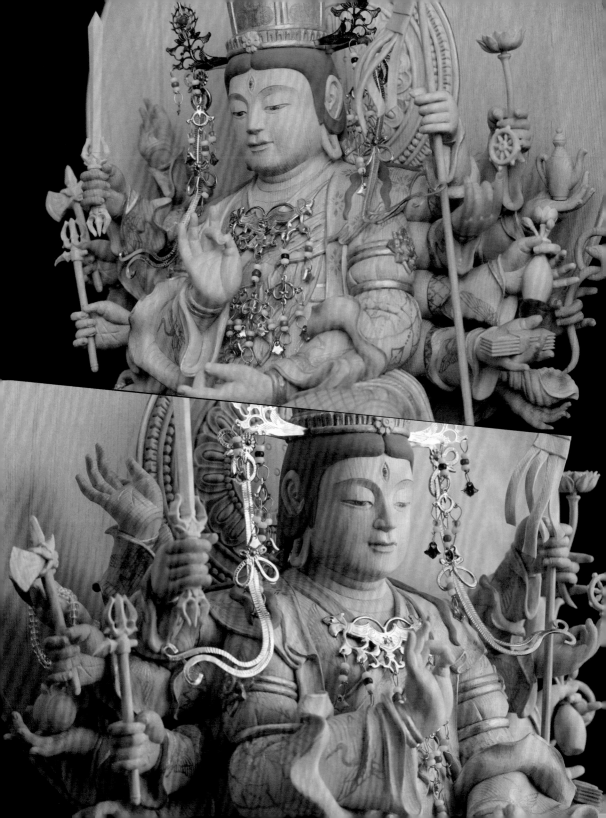

大隨求菩薩像

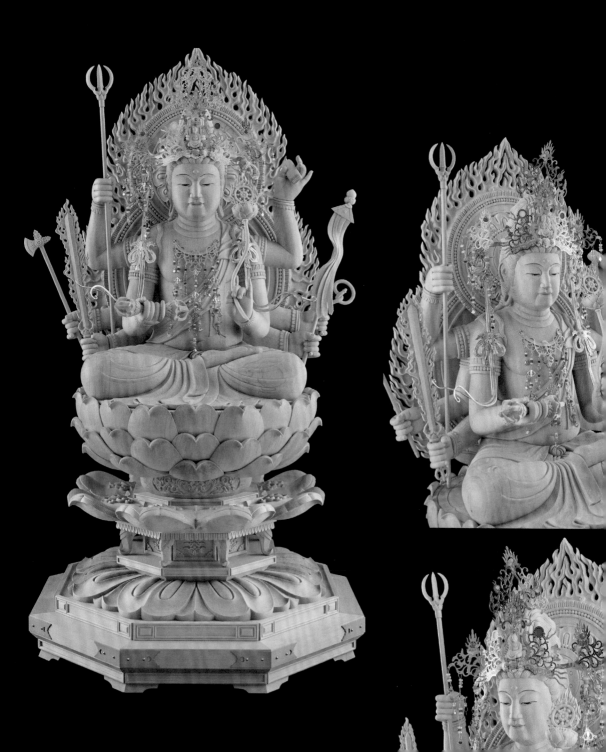

如意輪觀音菩薩像

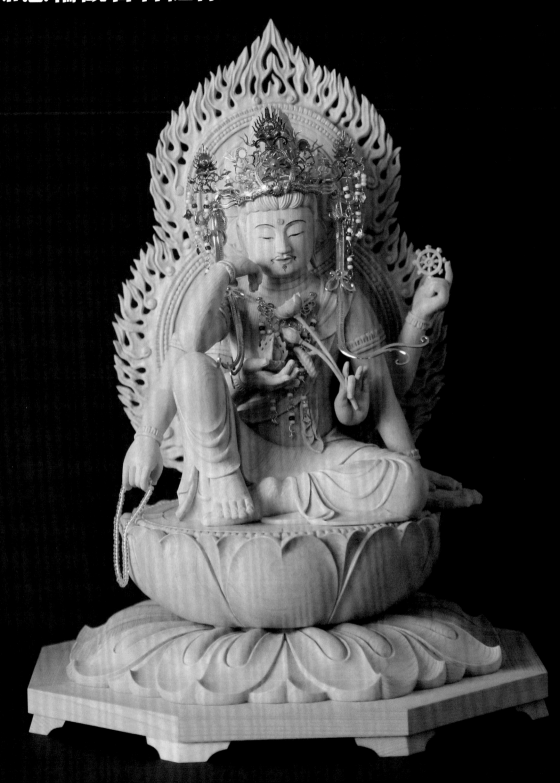

作者：關侊雲佛所

右手持如意寶珠，左手持寶輪，所以稱為如意輪觀音。

特徵是配戴繁多首飾的六臂坐像，外觀相當複雜。

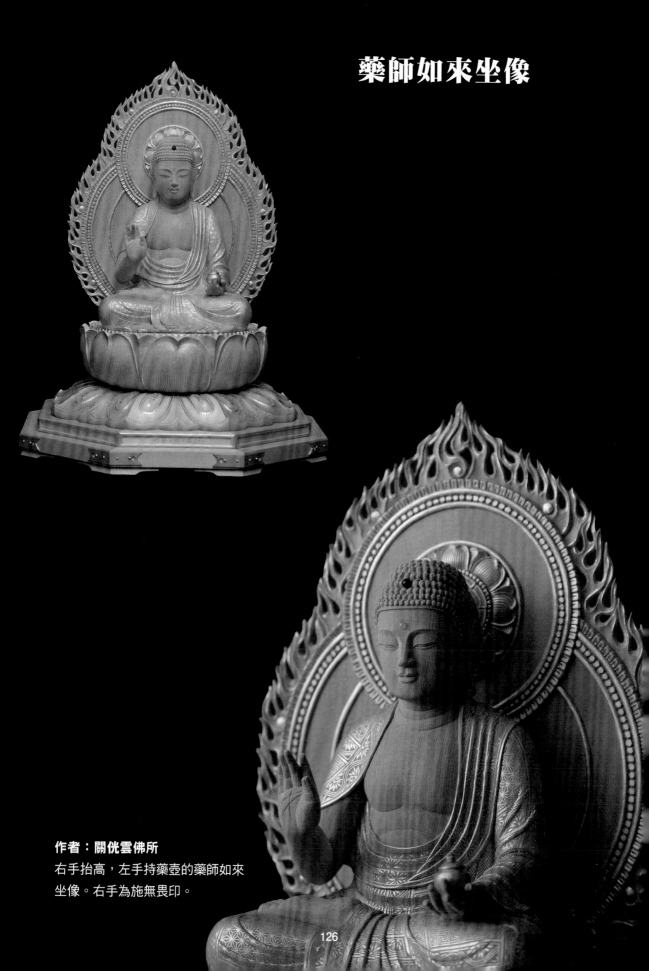

藥師如來坐像

作者：關侊雲佛所

右手抬高，左手持藥壺的藥師如來
坐像。右手為施無畏印。

126

意指釋迦牟尼佛的三十二項卓越特徵，佛像與佛畫都會循此條件製作，因此雕刻佛像時請牢記這些特徵。

編號	名　稱	發　音	意　思
1	足下安平立相	そくげあんびょうりゅうそう	腳掌扁平，穩穩紮根於大地
2	足下二輪相	そくげにりんそう	雙足的腳底有千輻輪相
3	長指相	ちょうしそう	手指腳趾都修長健康
4	足跟廣平相	そくこんこうびょうそう	腳跟寬而平坦
5	手足指縵網相	しゅそくしまんもうそう	手指、腳趾間均有蹼一般的薄膜
6	手足柔軟相	しゅそくにゅうなんそう	四肢柔軟年輕
7	足趺高滿相	そくふこうまんそう	腳背如龜殼般隆起飽滿
8	伊泥延膊相	いでいえんせんそう	手臂與小腿肚如鹿般圓潤
9	正立手摩膝相	しょうりゅうしゅましつそう	直立時雙手能伸至膝蓋
10	陰藏相	おんぞうそう	陰部隱藏於體內
11	身廣長等相	しんこうじょうとうそう	身高等於雙手張開的長度
12	毛上向相	もうじょうこうそう	髮梢均朝上
13	一孔一毛生相	いちいちくいちもうしょうそう	每個毛穴都長有一根青琉色的毛
14	金色相	こんじきそう	全身散發金色光輝
15	丈光相	じょうこうそう	身體會朝四方釋放1丈的光芒
16	細薄皮相	さいはくひそう	皮薄細薄，一塵不染
17	七處隆滿相	しちしょりゅうまんそう	雙手的掌心、腳底、雙肩、後頸等七處都相當飽滿
18	兩腋下隆滿相	りょうやくげりゅうまんそう	腋下豐滿
19	上身如獅子相	じょうしんにょししそう	上半身如獅子王般極富威嚴
20	大直身相	だいじきしんそう	身體寬碩端正
21	肩圓好相	けんえんこうそう	雙肩豐厚圓滿
22	四十齒相	しじゅうしそう	擁有40顆雪白的牙齒
23	齒齊相	しさいそう	牙齒的尺寸均等，堅硬且細密
24	牙白相	げびゃくそう	除了40顆牙齒外，還有4顆特別雪白碩大的牙齒
25	獅子頰相	ししきょうそう	雙頰如獅子王般飽滿
26	味中得上味相	みちゅうとくじょうみそう	無論何種食物，都能嘗出最頂級的滋味
27	大舌相	だいぜつそう	舌頭大而柔軟，伸長可達髮際
28	梵聲相	ぼんじょうそう	聲音清朗，能夠傳至遠處
29	真青眼相	しんしょうげんそう	紺青色的眼瞳如同藍色蓮花
30	牛眼睫相	ぎゅうげんしょうそう	牛王般的睫毛整齊不雜亂
31	頂髻相	ちょうけいそう	頭頂有髮髻般的隆起
32	白毛相	びゃくもうそう	眉間長有發光的捲毛

■監修

佛師　關侊雲

群馬縣前橋市人，父親為佛壇工藝師，自幼就在寺院、神社與佛像環繞下成長。1994年20歲時拜入日本美術展覽會旗下佛師齋藤侊琳的門下，2000年學成，師父賜號「侊雲」後自立門戶。2007年與紺野侊慶共同開設侊心會佛像雕刻、木雕刻教室，擔任代表；2010年開設關侊雲佛像雕刻、木雕刻學院，擔任代表；2013年成立一般社團法人日本木雕刻協會，擔任會長，廣泛於東京都內、富山、群馬各地辦學。

佛師　紺野侊慶

東京都目黑區人。1996年15歲時拜入日本美術展覽會旗下佛師齋藤侊琳的門下，2002年學成，2004年師父賜號「侊慶」後自立門戶。2007年與關侊雲共同開設侊心會佛像雕刻、木雕刻教室，擔任副代表；2010年擔任關侊雲佛像雕刻、木雕刻學院的副代表；2013年擔任日本木雕刻協會副會長。

【STAFF】
■構成‧編輯　（有）イー‧プランニング
■內文設計　小山弘子
■攝影　上林德寬

佛像雕刻指南

出　　　版／楓葉社文化事業有限公司
地　　　址／新北市板橋區信義路163巷3號10樓
郵 政 劃 撥／19907596　楓書坊文化出版社
網　　　址／www.maplebook.com.tw
電　　　話／02-2957-6096
傳　　　真／02-2957-6435
監　　　修／關侊雲、紺野侊慶
翻　　　譯／黃筱涵
責 任 編 輯／江婉瑄
內 文 排 版／楊亞容
校　　　對／邱鈺萱
港 澳 經 銷／泛華發行代理有限公司
定　　　價／480元
初 版 日 期／2021年8月

國家圖書館出版品預行編目資料

佛像雕刻指南 / 關侊雲、紺野侊慶監修；
黃筱涵翻譯. -- 初版. -- 新北市：楓葉社文
化事業有限公司, 2021.08　面；　公分
ISBN 978-986-370-308-2（平裝）
1. 佛像 2. 雕刻
932.2　　　　　　　　　　　110009219